LEJOS DE CASA

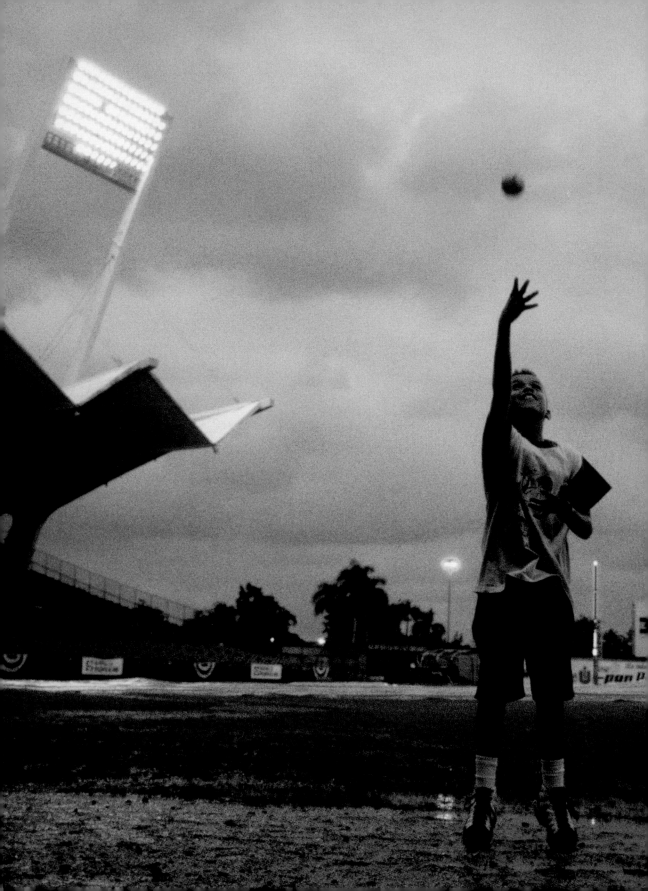

LEJOS DE CASA

JUGADORES DE BÉISBOL LATINOS EN LOS ESTADOS UNIDOS

TIM WENDEL Y JOSÉ LUÍS VILLEGAS

NATIONAL GEOGRAPHIC

WASHINGTON, D.C.

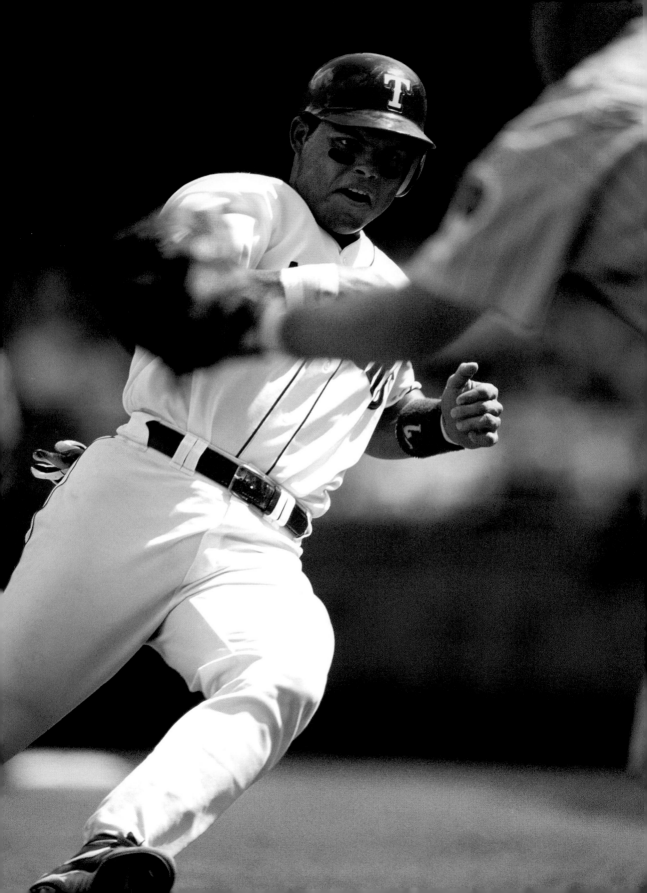

ÍNDICE

Páginas anteriores
EL FUTURO
Un niño lanza una bola en el
famoso estadio Hiram Bithorn.
PUERTO RICO
1995

(Enfrente)
IVÁN RODRÍGUEZ
Nacido en Puerto Rico, se con-
sidera que Rodríguez es uno de
los mejores cátchers defensivos
de la historia del béisbol.
1999

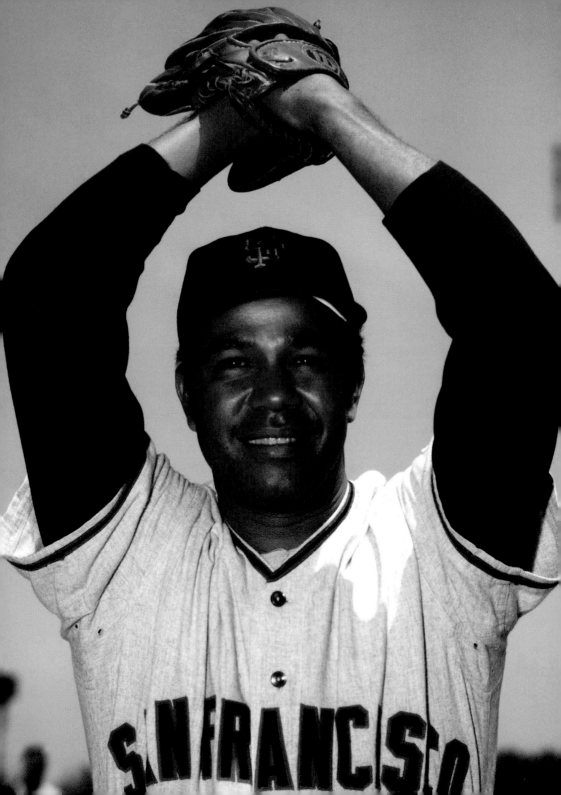

INTRODUCCIÓN

Durante mi infancia en la República Dominicana, lo único que quería hacer era jugar al béisbol. Eso era lo que nos hacía felices. Las condiciones de juego no eran buenas, pero era béisbol. Jugué como campocorto hasta los 12 años, pero cuando vi a Bombo Ramos lanzar, decidí ser lanzador también, y ese fue el comienzo de mi carrera hacia las ligas mayores. Formar parte de las ligas mayores de los Estados Unidos, en las que se juega el mejor béisbol del mundo, era un sueño hecho realidad.

En mi época, cualquier chico que quería jugar al béisbol en las ligas mayores tenía que esforzarse muchísimo. Era difícil llegar a los Estados Unidos sin hablar inglés. No sabíamos pedir ni siquiera un plato de comida, salvo agua y pollo. Hoy, es muy diferente. Durante mis cuatro años como Secretario de Deportes de la República Dominicana, he visto las academias que construyeron los equipos de las ligas mayores. Se trata de excelentes escuelas que funcionan en este país. Allí, se prepara a los jugadores para que jueguen el mejor béisbol del mundo, y los jugadores aprenden a vivir como hombres en cualquier lugar al que vayan a jugar. Ver a tantas superestrellas de América Latina ahora, es algo hermoso. Hace que me enorgullezca de las cosas que vivimos.

El béisbol de las ligas mayores es mucho mejor hoy en día debido a la cantidad cada vez mayor de jugadores latinos; todos son buenos jugadores y superestrellas. Es parte del crecimiento del béisbol en todo el mundo. Felicitaciones al Comisionado Bud Selig y a los creadores del Clásico Mundial de Béisbol. Fue maravilloso ver equipos de Asia, Europa y de tantos países de América Latina competir entre sí. El próximo torneo, que tendrá lugar en el 2009, será magnífico para el béisbol y el mundo entero. Hoy, ninguna parte del mundo del béisbol está aislada, como lo estuvo el béisbol latinoamericano por mucho tiempo.

Los latinoamericanos han jugado al béisbol desde el siglo XIX, y esta es una historia muy interesante, como leerán en este libro. Hoy, con tantas oportunidades y con nuevas estrellas latinas que surgen cada año, la historia se enriquecerá aún más.

JUAN MARICHAL
Después de una ilustre carrera de 15 años en el béisbol de las grandes ligas como pítcher diestro, Marichal fue consagrado en el Salón de la Fama del Béisbol Nacional en 1983.

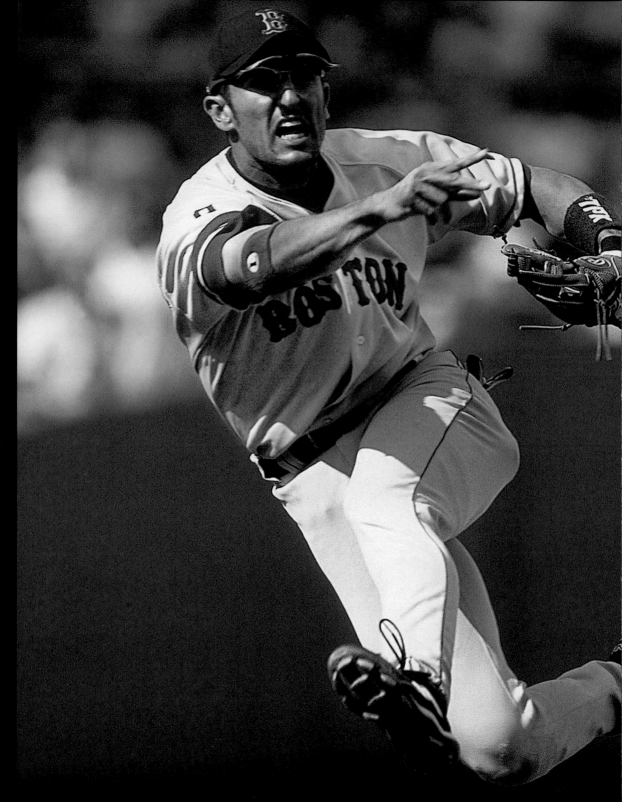

El campocorto Nomar Garciaparra lanza la bola
a primera base durante otra serie fundamental
contra los New York Yankees en 2002.

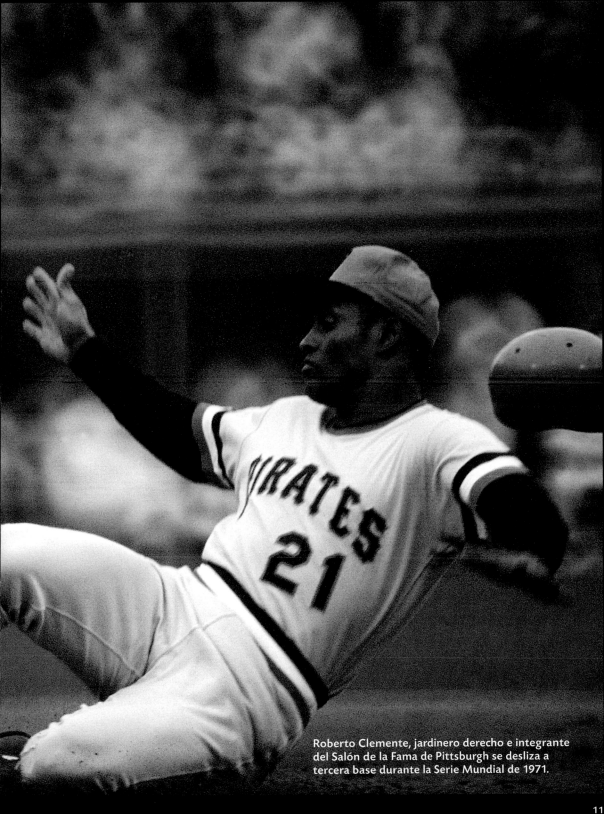

Roberto Clemente, jardinero derecho e integrante del Salón de la Fama de Pittsburgh se desliza a tercera base durante la Serie Mundial de 1971.

Alex Rodríguez en el círculo de espera durante un juego contra los Baltimore Orioles en el año 2006.

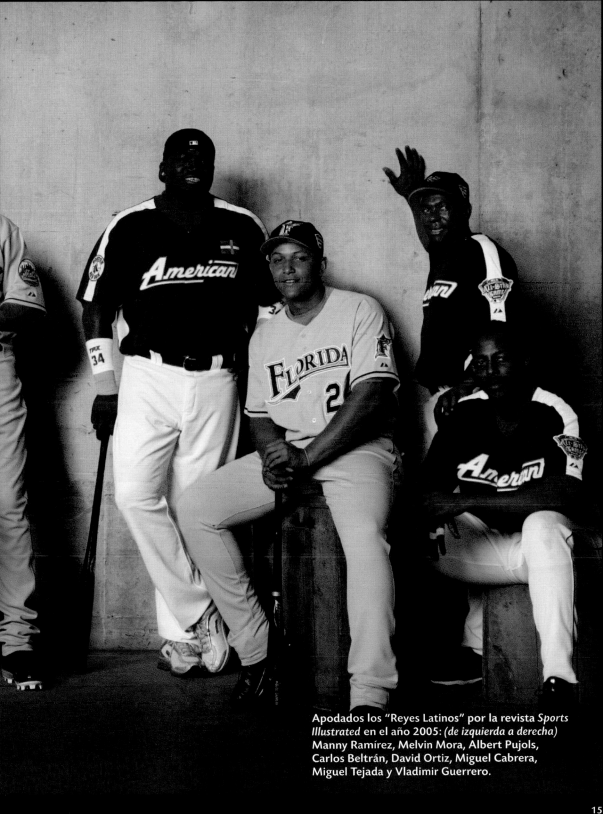

Apodados los "Reyes Latinos" por la revista *Sports
Illustrated* en el año 2005: *(de izquierda a derecha)*
Manny Ramírez, Melvin Mora, Albert Pujols,
Carlos Beltrán, David Ortiz, Miguel Cabrera,
Miguel Tejada y Vladimir Guerrero.

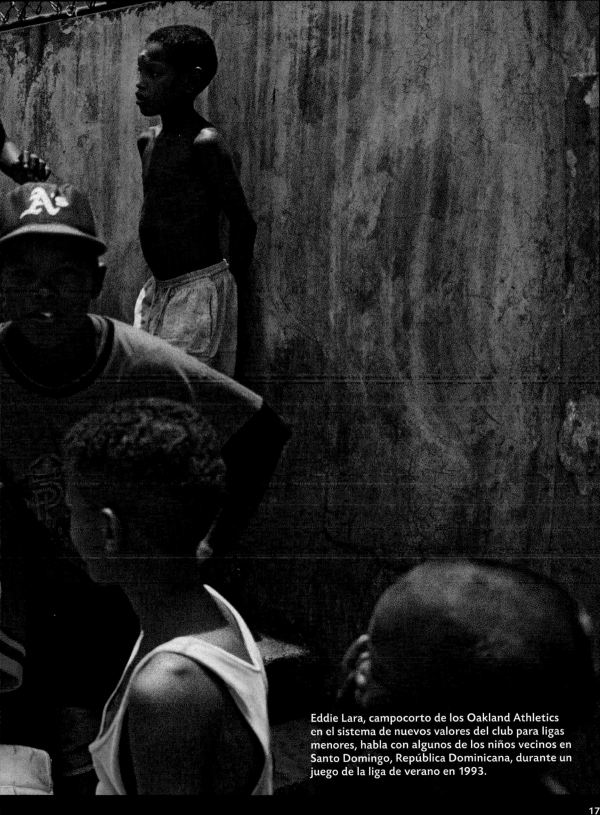

Eddie Lara, campocorto de los Oakland Athletics en el sistema de nuevos valores del club para ligas menores, habla con algunos de los niños vecinos en Santo Domingo, República Dominicana, durante un juego de la liga de verano en 1993.

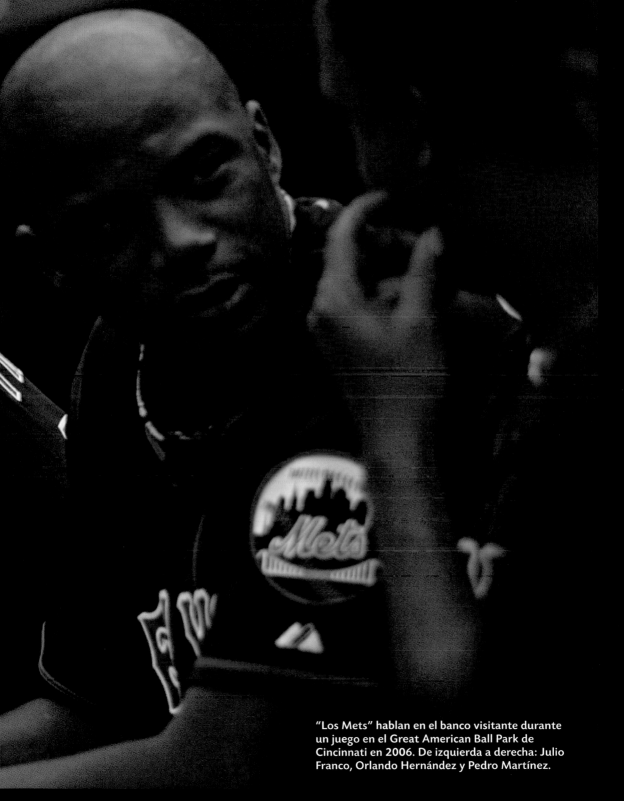

"Los Mets" hablan en el banco visitante durante un juego en el Great American Ball Park de Cincinnati en 2006. De izquierda a derecha: Julio Franco, Orlando Hernández y Pedro Martínez.

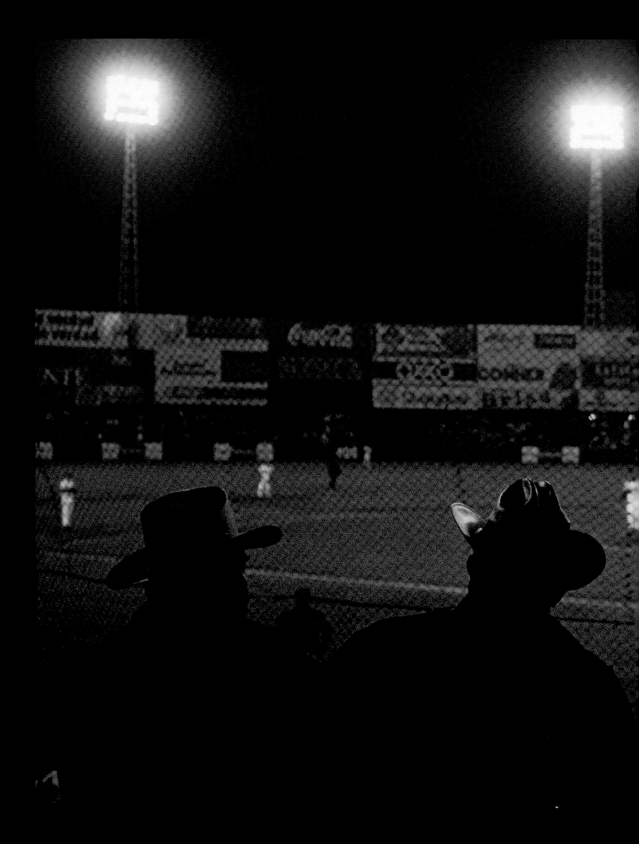

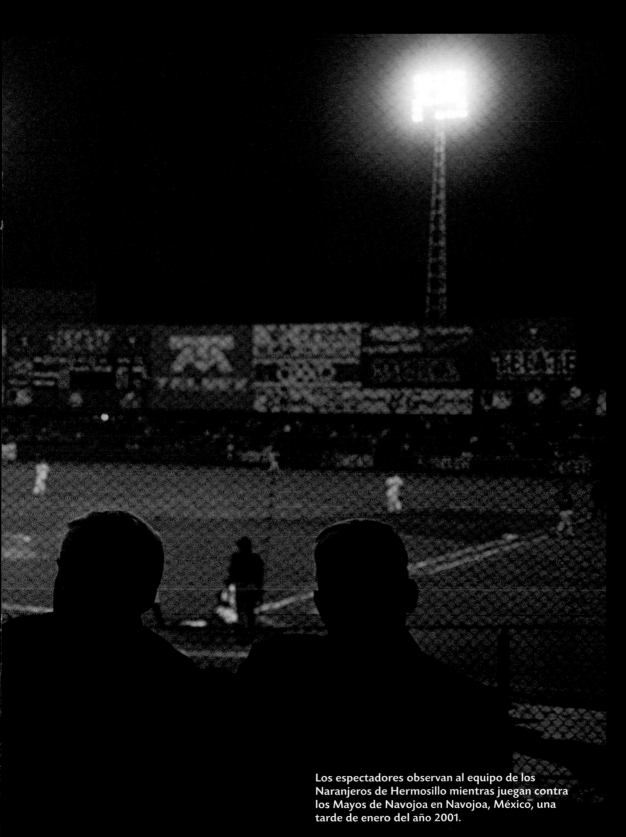

Los espectadores observan al equipo de los
Naranjeros de Hermosillo mientras juegan contra
los Mayos de Navojoa en Navojoa, México, una
tarde de enero del año 2001.

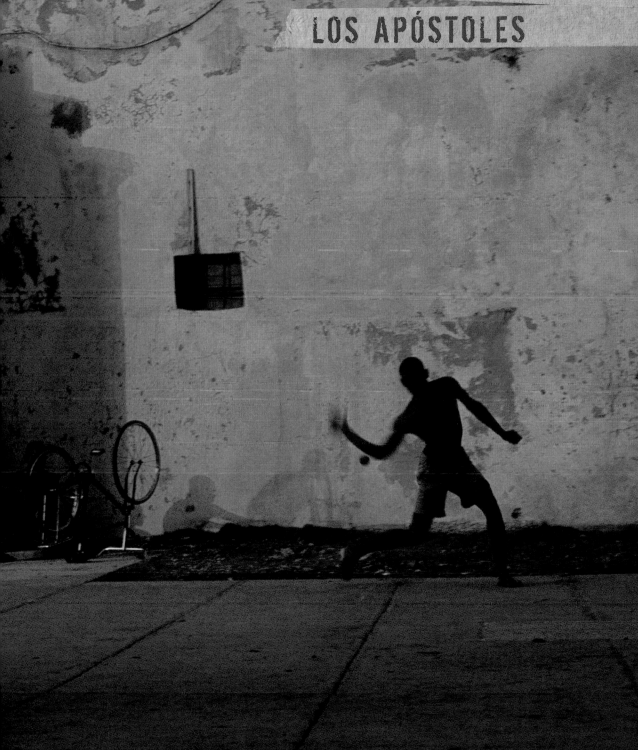

PRIMERA BASE

LOS APÓSTOLES

LOS APÓSTOLES:

La suposición es la madre de todos los males. El mánager de béisbol Tony La Russa me dijo eso a mediados de los años 80, cuando comencé a cubrir el béisbol de las grandes ligas. Yo era el "comodín" del San Francisco *Examiner*: iba de un extremo al otro de la Bahía de San Francisco para cubrir los dos clubes de béisbol: el Oakland Athletics de La Russa y los San Francisco Giants. La Russa, con su característico estilo, me había revelado la clave para comprender la verdadera historia detrás del ascenso de los latinos en el béisbol.

Cuando comenzó la nueva temporada de béisbol en el año 2007, los jugadores latinos conformaban más de un cuarto de los equipos de las grandes ligas. La mayoría de estos jugadores provenía de Venezuela, Cuba y la República Dominicana. Una mirada fugaz a los líderes de bateo y pitcheo reveló una lista eterna de superestrellas latinas: Vladimir Guerrero, Magglio Ordóñez, Johan Santana, Manny Ramírez y Albert Pujols. Cuando *Sports Illustrated* le preguntó a un panel de expertos en béisbol a quiénes querrían tener en su equipo, José Reyes y Alex Rodríguez figuraron entre los más votados. A nivel de las ligas menores, la tendencia se mantiene con casi la mitad de jugadores de la Triple A y ligas inferiores provenientes del extranjero; muchos de ellos latinos.

Una de las suposiciones acerca del motivo por el cual los latinos se han convertido en un bastión tan importante en el béisbol comienza con su estilo de vida en sus respectivos países. Muchos de los aspirantes provienen de barrios pobres del Caribe y América Latina y, por eso, tal vez comprenden mejor lo que es el hambre verdadera, tanto literal como figurativamente. Puesto que no suelen tener suficiente dinero para comprar juguetes costosos como Nintendo, ni tienen acceso a DirecTV e iPods, juegan al béisbol. Y, gracias al clima templado, tienen la posibilidad de jugar todo el año.

Si bien esto puede ser cierto, la suposición subyacente no incluye las cuestiones más importantes (una vasta historia y una comunidad muy unida) que, tal vez, expliquen mejor por qué el rostro del béisbol ha cambiado tan dramáticamente en los últimos años. El béisbol sigue siendo un aspecto importante de la comunidad en muchos lugares del Caribe y de América Latina. De muchas maneras, nos recuerda cómo solían ser las cosas en los Estados Unidos cuando el jugador Willie Mays de los New York Giants jugaba al béisbol callejero ("stickball") con los niños. No vivía en un barrio privado como algunas de las superestrellas actuales. En la generación anterior, Mays y sus colegas formaban parte de sus respectivas comunidades. Ni siquiera los mejores asientos de palco en un estadio pueden ofrecer el grado de familiaridad que se logra con una persona que vive en tu cuadra.

En 1992, el equipo de béisbol olímpico de los EE. UU. programó una serie de

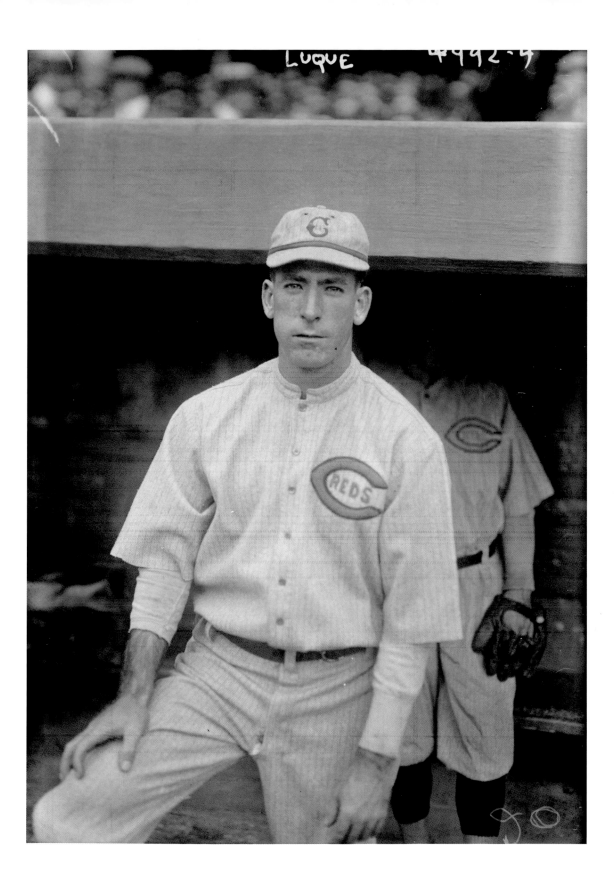

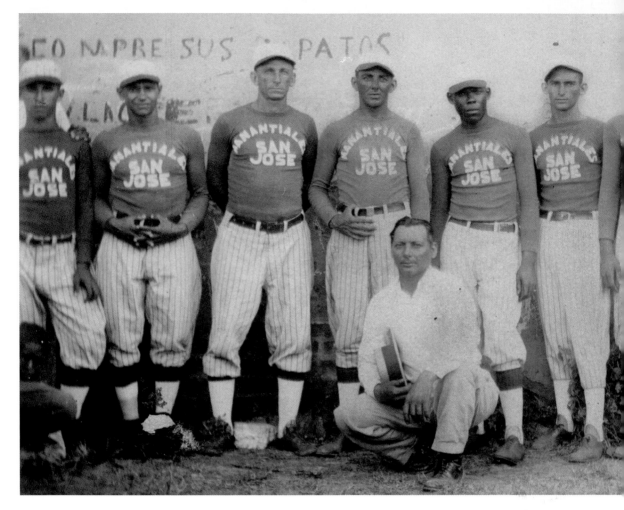

LOS INGENIOS AZUCAREROS

Los jugadores solían aprender el juego con colegas que trabajaban en la industria del azúcar.

SAN JOSÉ, CUBA
ALREDEDOR DE 1930

exhibición de tres juegos con el equipo de Cuba antes de las Olimpíadas de Barcelona. Volé a Cuba para cubrir el evento y alcancé a ver aspectos poco comunes del país socialista. Desde entonces, he vuelto a ir a Cuba en otras dos ocasiones.

Los Juegos tuvieron lugar en Holguín, en el extremo este de la isla. Cuando terminaron, volé con los equipos en un avión chárter de regreso a La Habana. Aterrizamos bien pasada la medianoche y nos encontramos con un apagón que afectaba a algunas áreas de La Habana: la cuota de energía eléctrica del día se había agotado. La familia de Omar Linares, el legendario tercera base del equipo de Cuba, lo recibió fuera de la terminal. Pese a la hora, Linares y varios de sus compañeros no tenían apuro por llegar a sus hogares. Fanáticos y familiares se agruparon alrededor de Linares mientras este, sentado en el capó de su viejo Chevrolet, hablaba acerca de la serie de juegos en la que Cuba había derrotado fácilmente al equipo olímpico de los EE. UU.

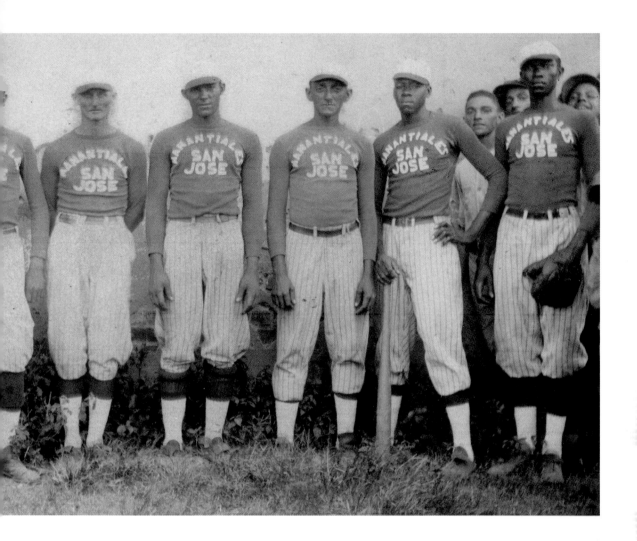

Mientras oía a la pasada, no podía dejar de pensar que así era cómo solía ser: el mundo de los deportes profesionales antes de que aparecieran los séquitos de agentes, representantes, largas limusinas y jets privados. En algunos lugares de América Latina, las familias todavía caminan hasta el campo de béisbol todos los domingos, vestidos con sus mejores ropas, después de asistir a la iglesia por la mañana. El béisbol y la comunidad, el juego y la fe siguen entrelazados tal como en la época de Mays.

En 1878, Cuba fue anfitrión del primer juego de liga del Caribe. Algunas personas han supuesto (equivocadamente) que los estadounidenses introdujeron el béisbol en Cuba; esto no es verdad. Nemesio Guillo, un cubano que estudió en los Estados Unidos, fue quien presentó el béisbol a sus compatriotas. Guillo y su hermano Ernesto fundaron el Club de Béisbol de La Habana y el juego rápidamente cobró popularidad en Cuba. El primer campo

de béisbol auténtico se construyó en 1874 en Matanzas, al este de La Habana. Rafael Almeida y Armando Marsans fueron los primeros cubanos que jugaron en las grandes ligas, después de que los Cincinnati Reds los compraron a un club de ligas menores en 1911. Florecieron ligas amateur alrededor de los ingenios azucareros de la isla; una tradición que más tarde sería imitada con gran éxito en la República Dominicana. Desde Cuba, el juego del béisbol se diseminó por toda América Latina. Fue como si los cubanos hubieran arrojado una pequeña piedra en una laguna y, con el tiempo, las series de olas bajaran por todo el mapa de América del Sur.

DIHIGO Y LUQUE JUNTOS

Martín Dihigo, mánager del Club de Béisbol Cienfuegos (extremo izquierdo) discute con Adolfo Luque (32), mánager de Habana, y el umpire durante un juego en el Estadio Tropical.

LA HABANA, CUBA
1940

"No es fácil jugar al béisbol", explica Orlando Cepeda, integrante del Salón de la Fama y originario de Puerto Rico, "y, a los latinos, eso nos atrae. Hay que trabajar mucho para jugar bien. A medida que el béisbol ganó popularidad, creo que ese es el motivo por el que llegó a tantos lugares. Tal vez sea difícil de jugar pero, cuando se juega bien, es muy fácil volverse un apasionado del deporte".

Poco después de jugado el primer partido en La Habana, los equipos cubanos comenzaron a jugar contra equipos en gira de los Estados Unidos. Una excelente liga de béisbol de invierno, con equipos legendarios como los Habana Leones, los Almendares Blues, los Marianao Tigres y los Cienfuegos Elephants, atrajo a fanáticos entusiastas y leales. Los beisbolistas latinos primero participaron y luego comenzaron a sobresalir en las grandes ligas de los EE. UU.

Adolfo "Dolf" Luque, un feroz diestro de La Habana, se convirtió en estrella en Cincinnati, y comenzó a ganar sistemáticamente en números de dos cifras. En 1923, marcó 27-8 para los Reds con un promedio de carreras limpias (o "ERA" por sus siglas en inglés) de 1.93; récord en la liga. Durante la serie mundial de 1933, pitcheó 4 $\frac{1}{3}$ entradas como jugador suplente sin una sola carrera.

Luque "fue un dogo gruñón, vulgar, afecto a los insultos y agresivo que, si bien sólo medía 5' 7", siempre estaba listo para pelear", escribe Roberto González Echevarría en *The Pride of Havana: A History of Cuban Baseball (El orgullo de La Habana: una historia del béisbol cubano)*. "Se le conocía como un "cazacabezas" que dominó el arte de pitchear cerca del bateador (secreto que enseñó a otros de su clase, como Sal Maglie)".

Echevarría detalla cómo Luque siempre recibía abucheos e insultos de los bancos contrarios durante su carrera de 20 años en las grandes ligas. En vez de dar la otra mejilla, solía responder. Una vez embistió contra el banco de los New York Giants y golpeó a Casey Stengel, jardinero oficial en aquel entonces. En los EE. UU., Luque era conocido como "El Orgullo de La Habana" o el "Habana Perfecto". Pero, en su país natal, era más conocido como "Papá Montero" en

honor a un legendario bailarín de rumba afrocubano. Luque siempre fue fiel a su país y jugaba al béisbol de invierno en Cuba. Finalmente, siguió los pasos de Stengel como mánager. Si bien Stengel se hizo conocido como "El viejo profesor" como capitán de los New York Yankees y Mets, Luque fue mánager en Cuba y en México. Sin embargo, Luque no se moderó demasiado con el paso de los años. Varias veces amenazó con un arma de fuego a los jugadores que se hacían los enfermos.

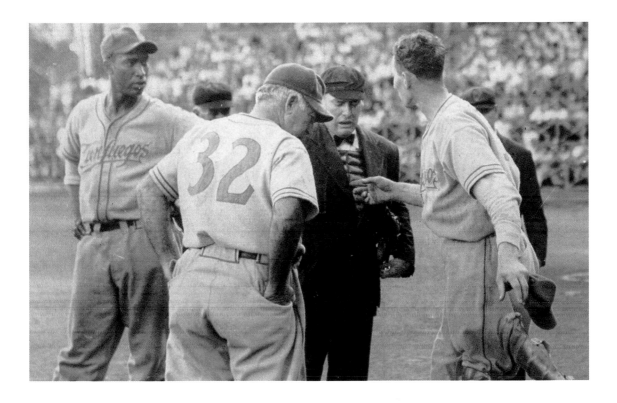

En forma explosiva, el mercado latino se hizo conocido en el resto del mundo del béisbol. Papá Joe Cambria fue considerado el primer súper cazatalentos de la región. Si bien hablaba mejor italiano que español, Cambria era adepto a encontrar talentos baratos y solía lograr que los jugadores firmaran contratos en blanco en el campo, fuera de La Habana. Convenció a Clark Griffith, propietario de los Washington Senators, de que lo contratara como cazatalentos latinoamericanos del club, y Cambria consiguió media docena de pitchers cubanos a los Senators. Aún perdura un mito: se dice que en la década de 1940 Cambria quedó impresionado con el talento de Fidel Castro, pero este

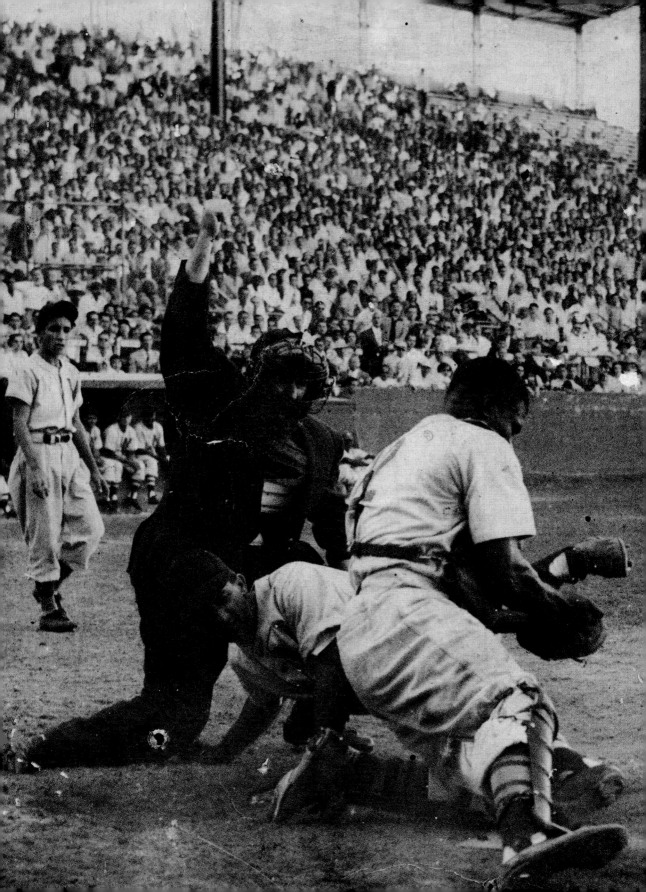

es un rumor que los historiadores del béisbol han desmentido.

En 1989, un artículo en la revista *Harper's* citó cuatro informes de cazatalentos con respecto a Castro. Según la historia, Cambria quedó impresionado con el diestro. "Fidel Castro es un joven grande y poderoso", habría dicho Cambria. "Su bola rápida no es de temer, pero es aceptable. Tiene buena variedad de bolas curvas. Usa la cabeza y también puede hacernos ganar de esa manera".

Alejandro Pompez, un cazatalentos bilingüe de los EE. UU., siguió los pasos de Cambria y supuestamente le ofreció a Castro un bono de $5,000 por firmar. Se sorprendió cuando el futuro revolucionario rechazó su oferta. El aporte más importante de Pompez al béisbol cubano fue su patrocinio de equipos de calidad. Según Echevarría, sus New York Cubans (con sede en Nueva York) "se convirtieron no sólo en un equipo de cubanos sino también de latinos (algunos blancos) provenientes de varios países, así como de jugadores estadounidenses negros".

Luque y otros pioneros latinos sólo encontraron un lugar en los niveles máximos del béisbol porque se consideraba que el color de su piel era claro. Antes de que Jackie Robinson quebrara la barrera del color de la piel en 1947, se discriminaba tanto por raza y color de piel a los jugadores del Caribe como a las estrellas de las viejas Ligas de Negros. Por ejemplo: Martín Dihigo fue un excelente beisbolista cubano, pero nunca tuvo la posibilidad de jugar en las grandes ligas. Al igual que muchos jugadores latinos de su época, Dihigo quedó relegado al escalón anterior a las grandes ligas de los EE. UU. por su color de piel.

Dihigo nació en 1905 en Matanzas, Cuba, lugar en el que se construyó el primer campo de béisbol de la isla. Debutó en las Ligas de Negros a los 17 años y pronto demostró que podía jugar en cualquier posición como lo hacía el famoso Babe Ruth. El récord de pitcheo de toda la carrera de Dihigo habría sido de 256-136, y los juegos en los que enfrentó a Satchel Paige fueron legendarios. Como diestro, Dihigo lanzó "no-hitters" en al menos tres ligas fuera de las grandes ligas de los EE. UU.: México, Puerto Rico y Venezuela. Además, según se cuenta, Dihigo ganó tres títulos de jonronista mientras jugaba para los Homestead Grays y alcanzó a Josh Gibson con un cuarto.

Walter "Buck" Leonard, quien jugara contra él en las Ligas de Negros,

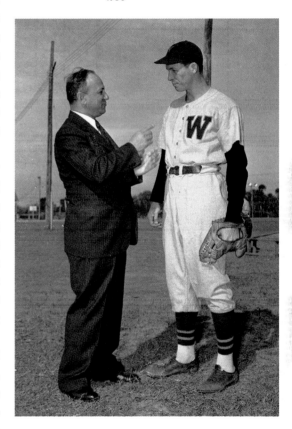

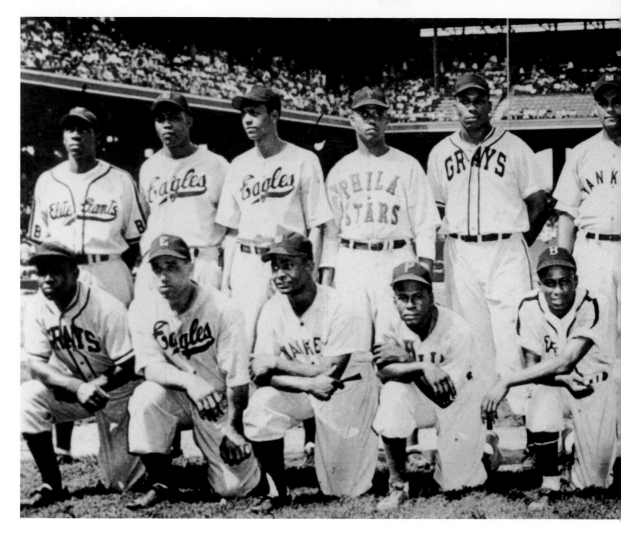

EL EQUIPO DE LAS ESTRELLAS DEL ESTE DE LA LIGA DE NEGROS

El Equipo del Este en pose antes del partido del Este contra el Oeste. Perdieron 3-0. *Adelante (de izquierda a derecha)* Buck Leonard, Bob Harvey, Marvin Barker, Frank Austin, Pee Wee Butts, Orestes Miñoso, Luis Márquez, Louis Louden, Bob Romby, Jim Gilliam. *Atrás (de izquierda a derecha)* Lester Lockett, Monte Irvin, Rufus Lewis, Henry Miller, Luke Easter, Robert Griffith, Pat Scantlebury, Wilmer Fields, Bill Cash, entrenador Vic Harris y mánager José Fernández.

CHICAGO, ILLINOIS, **1948**

dice que Dihigo "podía correr, batear, lanzar, pensar, pitchear y ser un buen mánager. Se pueden quedar con sus Ruths, Cobbs y DiMaggios. Yo prefiero a Dihigo. Les apuesto que les ganaría casi todos los juegos". Dihigo finalmente fue consagrado en cuatro Salones de la Fama del béisbol: en Cuba, Venezuela, México y Cooperstown, N.Y.

Con 6' y 1" de estatura y 190 libras de peso Dihigo fue el prototipo de jugador de la era moderna. Imaginemos a un Vladimir Guerrero o a un Alex Rodríguez que también supieran pitchear. Tendríamos a Dihigo en persona. Desafortunadamente, gran parte del mundo del béisbol nunca tuvo la posibilidad de verlo jugar ni de festejar sus logros. Su tarjeta de jugador tendría espacios en blanco y líneas incompletas de pitcheo y bateo porque los registros de las Ligas de Negros eran irregulares en el mejor de los casos y, a veces, Dihigo

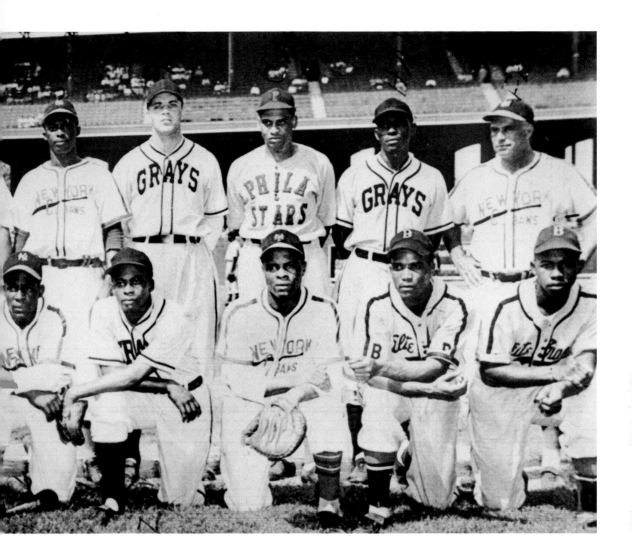

jugaba en otros países porque ganaba más dinero.

"Por su versatilidad en el diamante, Martín Dihigo constituyó una clase única de jugador", dice el informe de cazatalentos en el Salón de la Fama Nacional y Museo del Béisbol en Cooperstown, Nueva York. "También era un potente bateador que poseía uno de los brazos más fuertes del béisbol negro".

Al inicio de su carrera, Dihigo jugó como campocorto o segunda base. Pero pronto comenzó a pitchear y también a jugar como jardinero. Las cifras publicadas le otorgan promedios de bateo de 0.408 en 1927; 0.386 en 1929 y 0.372 en 1935. Después de 1936, Dihigo jugó principalmente en México. Allí superó a todos los pitchers con un ERA de 0.90. No sólo pitcheó un "no-hitter" al sur de la frontera en 1937, sino que también marcó seis hits en un único juego en 1939.

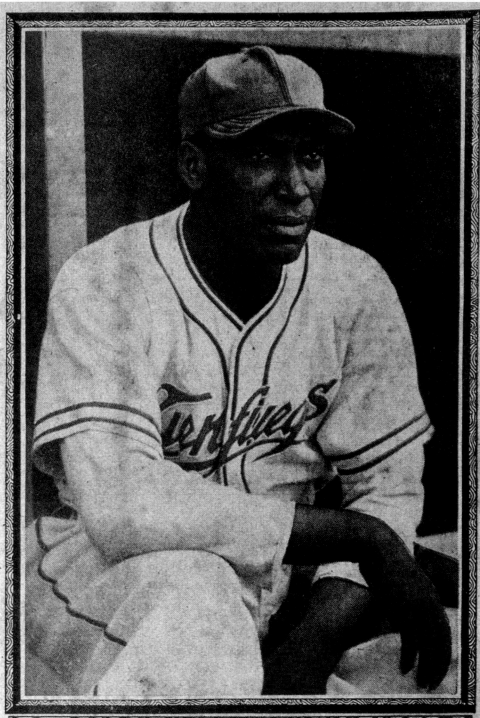

"En una época en la que un puñado de latinos de piel clara (sobre todo Dolf Luque y Mike González) llegaron a las grandes ligas, los jugadores cubanos negros desarrollaron sus carreras para los Cuban Stars y los New York Cubans de la Liga de Color del Este y la Liga de Negros", dice otro informe de Cooperstown. "Para los contemporáneos de piel negra de su juventud, Dihigo fue el mejor beisbolista profesional de todos los tiempos. Para los actuales fanáticos del deporte, es un desconocido".

Una vez finalizada su carrera deportiva, Dihigo permaneció en Cuba. Se convirtió en comentarista en La Habana y con frecuencia era el centro de atención cuando hablaba de béisbol. Fue elegido para formar parte del Salón de la Fama de Cooperstown en 1977, seis años después de su muerte.

Mientras crecía, Orestes Miñoso idolatraba a Dihigo. Ambos salieron de Cuba y, desde el comienzo, parecía que Miñoso también compartiría el destino de Dihigo, debido a tener una piel demasiado oscura para jugar en las grandes ligas de los EE. UU. Pero eso cambió cuando Jackie Robinson comenzó a jugar para los Brooklyn Dodgers en 1947. Robinson promedió 0.311 en el plato durante sus diez temporadas en las grandes ligas y solía distraer a sus oponentes con su velocidad en los recorridos a la base. Nuevamente, solemos ver este tipo de eventos históricos solamente desde una perspectiva estadounidense. Pero el hecho de que Robinson quebrara la barrera del color de piel también les abrió las puertas del juego a muchos jugadores de otros países. Si tenían el coraje necesario, podrían seguir los pasos de Robinson. Uno de los jugadores que saltó inmediatamente al plato fue Miñoso.

Comenzó con los Cleveland Indians en 1949 pero poco después fue vendido a los Chicago White Sox. En poco tiempo se convirtió en el favorito de la multitud entre los residentes del lado sur de Chicago y en una pieza de fundamental importancia para los White Sox. Lo que es más importante: indudablemente fue la primera superestrella negra de la ciudad. Décadas después, Miñoso sigue siendo tan querido como las leyendas deportivas de Chicago Stan Mikita (hockey) y Michael Jordan (básquetbol).

Luis Tiant, que pitcheó 19 temporadas en las grandes ligas y rompió el récord de Luque de más victorias de un lanzador nacido en Cuba, dice que Miñoso "fue mi ídolo de la infancia. Fue el primero que defendió los derechos de los negros cubanos. Hombres como yo. Cuando uno ve que una persona así lo logra, se pueden tener esperanzas. Se comienza a creer que tal vez algún día uno también pueda llegar a las grandes ligas".

Orlando Cepeda añade que Miñoso "representa para los latinos lo

MARTÍN DIHIGO
El periódico *Sensación* publicó una tarjeta de béisbol premium especial de la estrella Martín Dihigo.
LA HABANA, CUBA
1936

SE QUIEBRA LA BARRERA

Tan sólo semanas después de que se tomara esta fotografía durante el entrenamiento de primavera en Cuba, Jackie Robinson de los Brooklyn Dodgers jugaría su primer partido en las grandes ligas junto con sus compañeros blancos. Su rendimiento estelar abrió las puertas a otros jugadores latinos y afroamericanos en los EE. UU. y otros lugares para tener la oportunidad de jugar en las grandes ligas.

LA HABANA, CUBA
1947

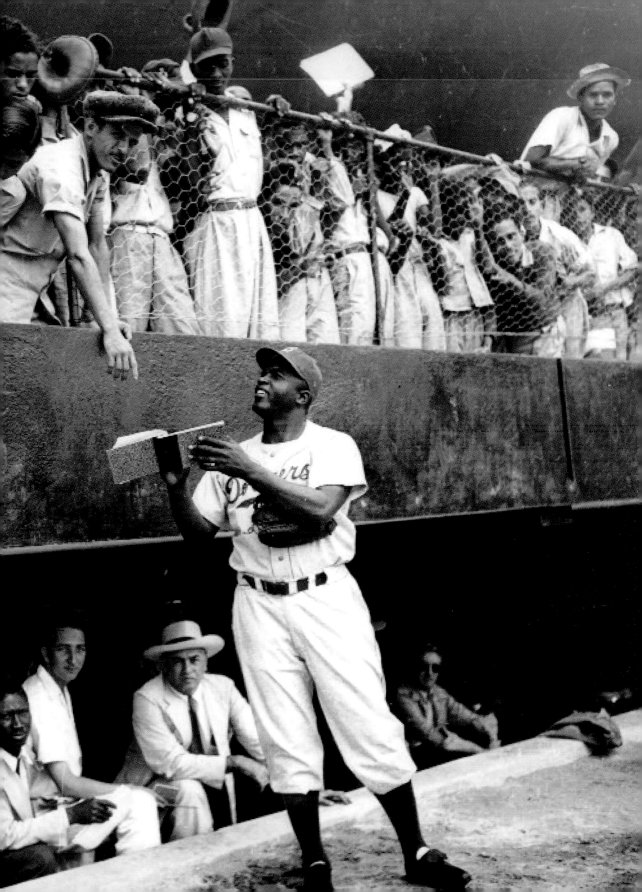

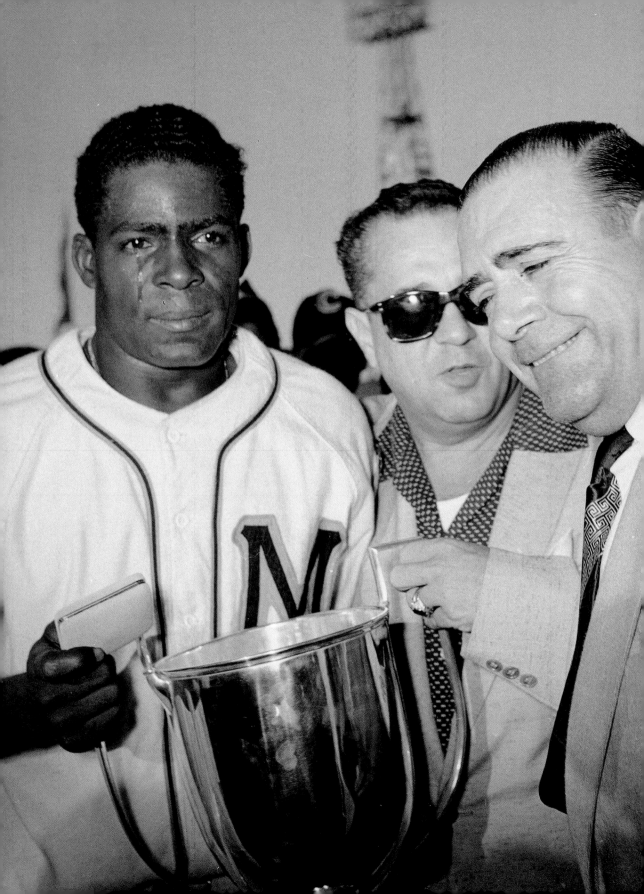

mismo que Jackie Robinson para los beisbolistas negros de los EE. UU.".

Siete veces elegido la Estrella del Año, Miñoso abrió las puertas a la primera camada de estrellas latinas a nivel de las grandes ligas. Mientras jugaba para los White Sox, se unió a Alfonso "Chico" Carrasquel, el habilidoso campocorto venezolano. Carrasquel inició una larga lista de campocortos venezolanos que fueron Estrellas del Año, la cual, en última instancia, incluiría a Luis Aparicio, Dave Concepción, Ozzie Guillén y Omar Vizquel. Pocos años después de la llegada de Miñoso, Cepeda y Roberto Clemente arribaron desde Puerto Rico y los hermanos Alou de la República Dominicana.

"Nunca dejé que el mundo me hiciera daño", dice Miñoso. "El mundo no me puede quebrar. Solían decirme cosas terribles. Dejé que todo me entrara por un oído y me saliera por el otro. Nada de lo que escuché quedó en mí. Nunca quise que conocieran mis sentimientos más profundos. Por fuera, sólo les sonreía. Les sonreía todo el tiempo".

Las historias de Miñoso acerca de los prejuicios raciales que tuvo que enfrentar son similares a lo que tuvieron que soportar deportistas afroamericanos como Hank Aaron y Willie Mays. Desde un principio, Miñoso dijo que el legendario Ted Williams le había dicho que fuera fuerte, especialmente en un bajón de bateo.

"Así es el mundo, amigo mío", agrega Miñoso. "No puedes dejar que nadie te maneje la vida con insultos o diciéndote que no puedes jugar. A veces tuve que hacerme el payaso cuando jugaba. Tuve que escuchar y reírme, incluso cuando lloraba por dentro. Pero nunca dejé que notaran que eso me molestaba.

"Trataba de responder con mi bate. Siempre mi bate. Es como si fueras un cantante. Si escuchas ruidos, es posible que a la gente no le agrade cómo estás cantando, ¿acaso vas a detenerte y pedirles que se callen? Por supuesto que no. Hay que seguir cantando".

Sin embargo, cantar; jugar con clase y sin que importe nada más, no fue fácil al principio. Cuando Clemente llegó a este país, era más extrovertido que Miñoso acerca de las leyes Jim Crow y el nivel de racismo con el que se encontró. Decía que ser un beisbolista latino era como vivir "un doble negro": ser segregado por ser negro y, además, por no hablar inglés.

Cuando Clemente ingresó por primera vez al campamento de

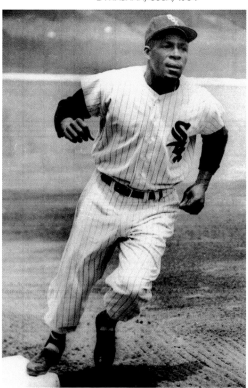

Arriba:

NUNCA SE RINDE

Minnie Miñoso, jardinero de los Chicago White Sox, practica la carrera entre bases después de ser dado de alta del hospital debido a que lo "alcanzara" una bola lanzada por el pítcher de los Yankees, Bob Grim.

CHICAGO, ILLINOIS
1955

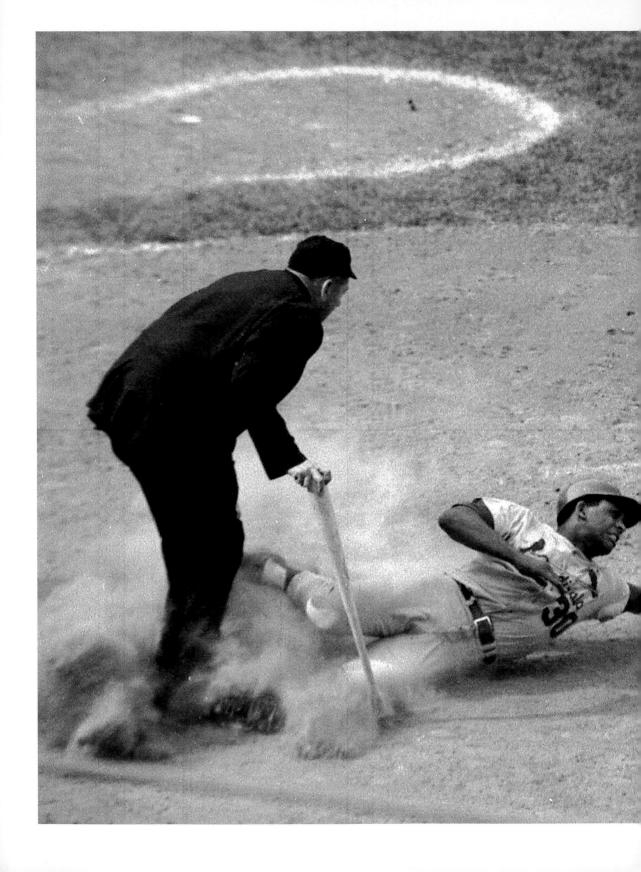

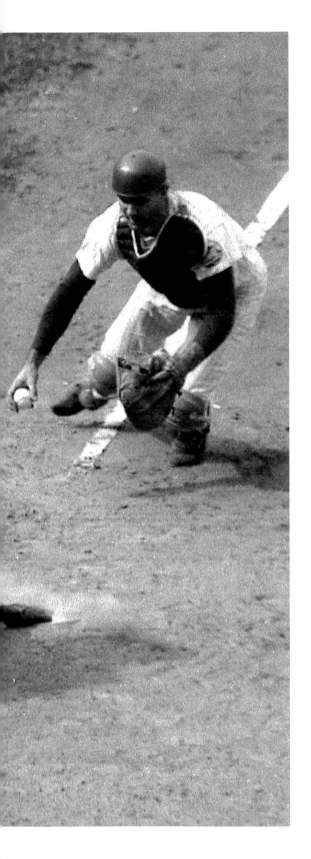

ES MEJOR EN ST. LOUIS

Orlando Cepeda, primera base de los St. Louis Cardinals, anota cuando el cátcher de los Mets, J. C. Martin no logra marcarle una tocada.

ESTADIO SHEA, NUEVA YORK

1968

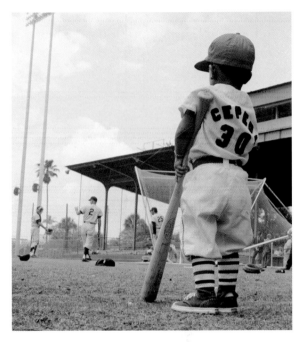

Arriba:

TODO QUEDA EN FAMILIA

Orlando Cepeda Jr., el hijo de dos años del primera base, vestido con su uniforme en práctica de bateo, con los New York Yankees de fondo.

1968

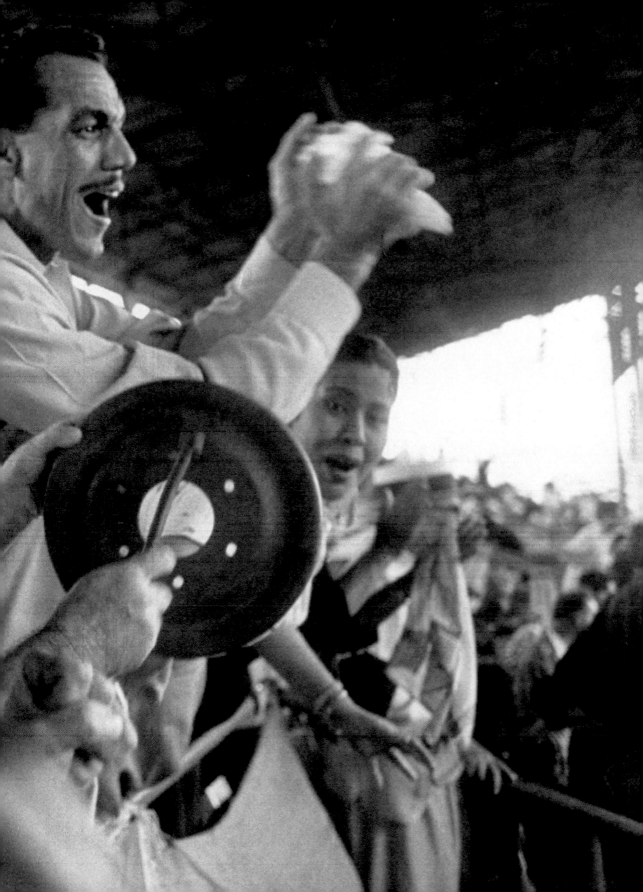

entrenamiento de primavera de los Pittsburgh Pirates en 1955, la prensa local pronto lo bautizó como "hot dog". Cuando hablaba, los periodistas lo citaban fonéticamente en el periódico. "This" se convertía en "Diiz" y "Hit" en "Giit" en los artículos periodísticos. Clemente no demoró mucho en darse cuenta de que la prensa simplemente quería burlarse de él.

En la generación anterior, jugadores latinos como Clemente y Cepeda eran como trabajadores temporales. Durante la temporada ganaban buen dinero en los Estados Unidos pero fuera de temporada regresaban a sus países para volver a conectarse con sus amigos, familiares y cultura. Para mantenerse en forma, jugaban para sus equipos de invierno como Santurce o Licey. Pero, lo que resulta más importante es que muchos de los jugadores debían encontrar modos de recuperar su orgullo después de haber soportado un trato grosero en las grandes ligas de los EE. UU.

Después de la Serie Mundial de 1960, por ejemplo, Clemente estaba muy ansioso por regresar a su Puerto Rico natal pese a que su equipo, los Pittsburgh Pirates, habían ganado el campeonato. Si bien Clemente promedió 0.314 en bateo con 16 jonrones y 19 asistencias a jardineros recolectadas, terminó octavo en la votación del Jugador Más Valioso del Año de la Liga Nacional. Fue superado (al menos según los periódicos locales) por sus compañeros de equipo blancos Dick Groat y Don Hoak.

"Roberto fue tan valioso como cualquiera de ellos", diría más tarde Bill Mazeroski, otro integrante del equipo de los Pirates. "Eso lo afectó como persona y lo convirtió en un hombre amargado".

Pero los meses que pasó en su tierra natal lo ayudaron a armarse de valor para la próxima temporada. En 1961, promedió 0.351 en bateo y pasó a liderar el circuito sénior.

Orlando Cepeda, compatriota de Clemente, pronto fue víctima de las circunstancias y malos entendidos similares. Había ingresado a las grandes ligas en 1958 y fue nombrado Novato del Año, a la cabeza en dobles en la liga. Nacido en Ponce, Puerto Rico, Cepeda recibió el apodo de "Cha-Cha" por su amor a la salsa y "Baby Bull" por el legado beisbolístico de su familia. Su padre era Perucho "El Toro" Cepeda, el Babe Ruth de Puerto Rico.

"Nadie fue tan bueno como mi padre", dice Cepeda. "Nunca le llegué ni a los tobillos".

En sus tiempos, Cepeda padre jugaba con un bate de béisbol R43. Es el mismo modelo que originariamente había popularizado Ruth. En San Francisco, Cepeda se unió a Willie Mays para formar uno de los mejores dúos de golpe

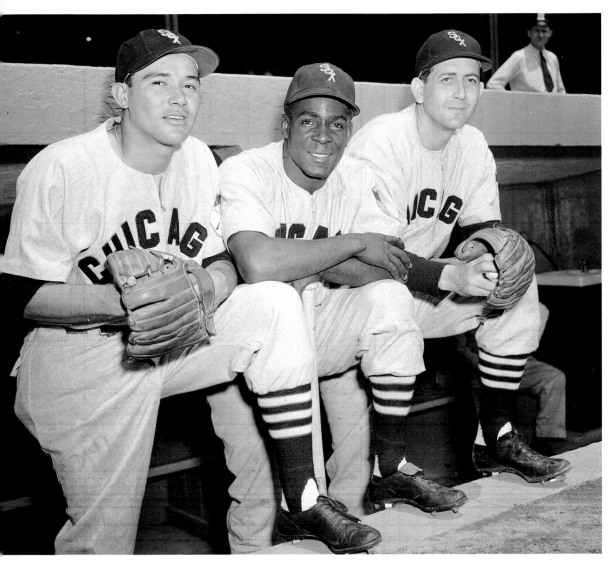

un-dos en el plato. En conjunto, anotaron 552 jonrones; la misma cantidad que Hank Aaron y Eddie Mathews en los Braves en el mismo período.

Pese a que los fanáticos del área de la Bahía apoyaban a Cepeda, él tenía una relación muy conflictiva con Alvin Dark, mánager de los Giants y, con su sucesor, Herman Franks. Décadas más tarde, Cepeda dijo que Dark convirtió su vida en "un verdadero infierno. A veces todo se ponía tan escabroso que había días en los que no quería ir a entrenar".

Finalmente, ninguno dejó que el abuso emocional los desalentara. Después de la temporada de 1961, Clemente y Cepeda se pasearon en un Cadillac convertible por las calles de San Juan, Puerto Rico. En ese momento,

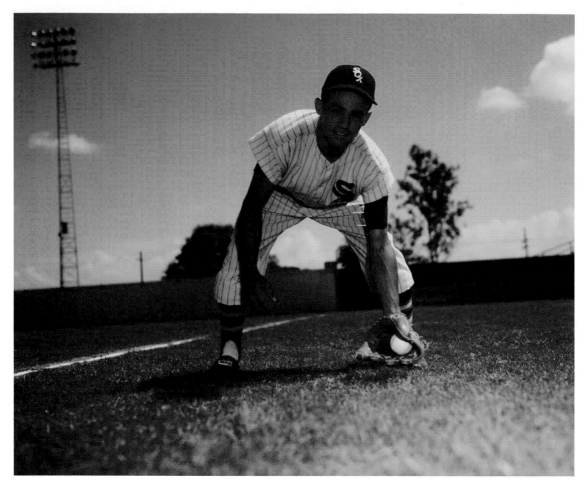

LUIS APARICIO

Uno de los mejores campocortos de Venezuela, Luis Aparicio jugó durante 18 años en las grandes ligas y fue consagrado en el Salón de la Fama en 1984.

1956

se encontraban entre los mejores beisbolistas del mundo. Entre ellos, habían alzado la Triple Corona de la Liga Nacional. Clemente había liderado la liga con su promedio de 0.351 en bateo, mientras que Cepeda había logrado 46 jonrones y 142 carreras impulsadas (o "RBI" por sus siglas en inglés), un récord para los San Francisco Giants.

"Uno vive enteramente para esos momentos", sostiene Cepeda. "Ojalá se pudiera detener todo lo demás y vivir ese instante para siempre. Pero, por supuesto, no es así".

En la década de 1960 comenzó un choque de culturas dentro del béisbol. Una vez, a Felipe Alou, compañero de equipo de Cepeda, lo poncharon cuatro veces en un juego. Eso se llama "sombrero dorado" en algunos círculos. Cuando Alou regresó al banco, sus amigos latinos le hicieron bromas en español en un intento por hacerle olvidar un mal día y concentrarse en el partido del día

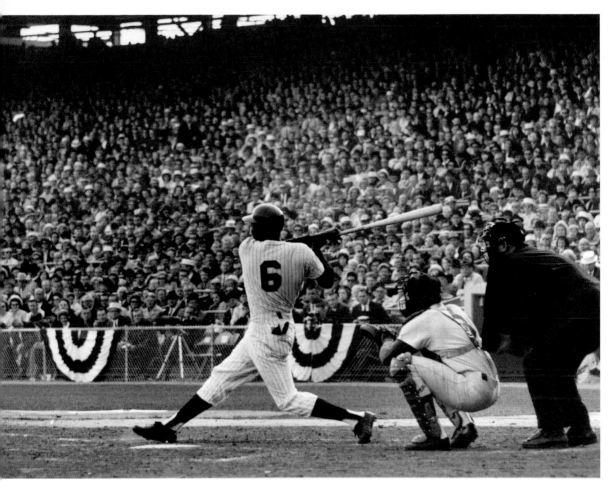

TONY OLIVA

Tony Oliva, jugador de los Minnesota Twins, al bate durante un juego de la Serie Mundial contra Los Angeles Dodgers.

BLOOMINGTON, MINNESOTA
1965

siguiente. Pero los integrantes estadounidenses del equipo malinterpretaron esta actitud. La orden vino de la oficina del mánager: se prohibió el uso del idioma español en la tribuna y el banco de los Giants.

En otro lugar, también se agitaban las aguas del juego. Pese a que Fidel Castro había jugado al béisbol en su juventud, su adopción del comunismo como primer ministro de Cuba durante el período de la Guerra Fría imponía problemas para los beisbolistas profesionales cubanos. Cuba era la fuente principal de talento beisbolista extranjero de las grandes ligas de los EE. UU. en aquel entonces. Más tarde, Castro se convertiría en el mánager general no oficial del equipo nacional de Cuba. Pero sus opiniones políticas contribuyeron a agravar las relaciones entre los EE. UU. y Cuba.

Miñoso y otros jugadores cubanos de elite de esa época (Tony Oliva, José

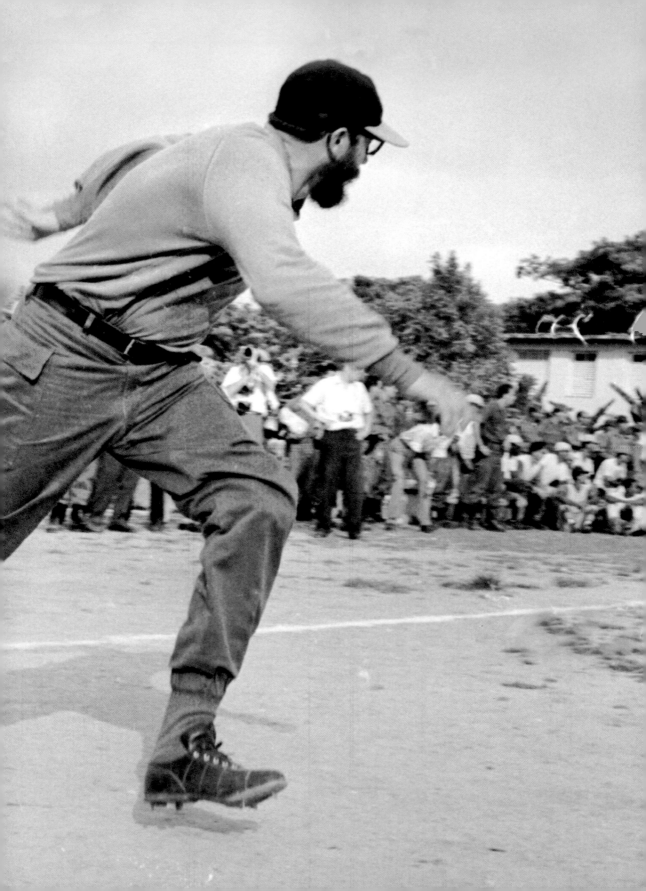

Cardenal y Luis Tiant) se vieron obligados a abandonar su país natal en forma permanente. Muchos encontraron un nuevo hogar en las grandes ligas de los EE. UU. sólo por casualidad. Los equipos de las grandes ligas comenzaron a buscar otro lugar para desarrollar jugadores en el Caribe. En última instancia, eso derivó en que la República Dominicana se convirtiera en una potencia del béisbol.

George Genovese, que había sido descubierto por Joe Cambria como un campocorto de 16 años y continuaría su carrera hasta convertirse en uno de los mejores cazatalentos de la era moderna, era mánager del equipo de ligas menores de los San Francisco Giants en El Paso cuando los EE. UU. y Cuba rompieron relaciones. En su equipo figuraba José Cardenal, otro jugador cubano de Matanzas. Cardenal estaba anotado como infilder y no había logrado grandes éxitos durante el entrenamiento de primavera. Los Giants habían decidido dejarlo ir. Esa decisión probablemente habría enviado a Cardenal de regreso a Cuba en forma definitiva. Pero Genovese luchó por conservar al joven cubano en los Estados Unidos. Los directivos del equipo cedieron y Genovese llevó a Cardenal a jugar como jardinero. Cardenal bateó un jonrón en su primer juego en El Paso. Siguió jugando durante 19 años en las grandes ligas.

"A veces es necesario darse cuenta de lo que la gente de tu equipo realmente puede enfrentar", dice Genovese. "No podría imaginarme qué hubiera sido de mi conciencia si hubieran enviado a Cardenal de regreso a Cuba bajo mi guardia".

En ocasiones, legítimos futuros beisbolistas todavía escapan de la isla. El desertor cubano Livan Hernández ganó el premio al Jugador más Valioso del Año en la Serie Mundial de 1997. Poco después, su medio hermano, Orlando "El Duque" Hernández, también escapó y registró un notable récord en los juegos de postemporada. Pero son las excepciones. Gracias a Castro y a las décadas de relación tumultuosa entre Cuba y los EE. UU., pocos han podido tener la posibilidad de jugar en las grandes ligas.

Pero el béisbol sigue siendo el rey en Cuba. Cualquier día en La Habana, los fanáticos del béisbol se reúnen para hablar del deporte en el Parque Central. Bienvenido a la *esquina caliente*. Milton Jamail, experto en béisbol latino y autor de *Full Count: Inside Cuban Baseball* (Cuenta total: el interior del béisbol cubano) me acompañó en una visita que hice a la isla en 1997. Debajo de las palmeras reales, los grupos debatían sobre todos los temas del béisbol, desde la acción local de la última noche hasta lo que ocurría en las grandes ligas. Pese a que los cubanos tienen escaso acceso a internet, la radio o pasajes televisados por ESPN, se mantienen al tanto de los partidos de las grandes ligas, a menudo de boca en boca.

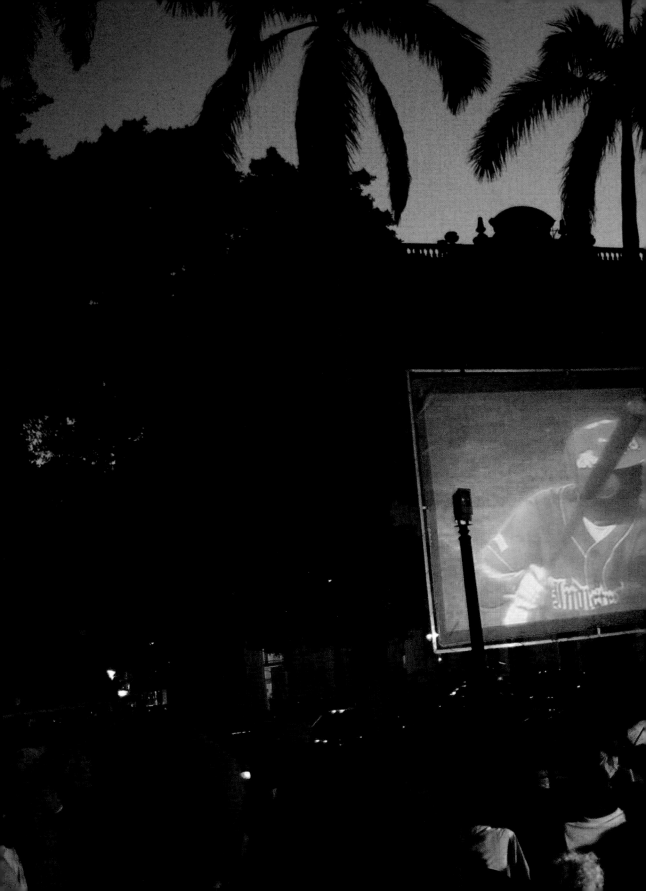

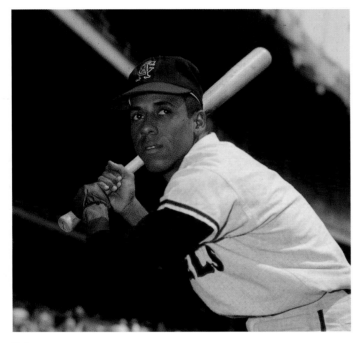

Los tableros de puntuación se copian a mano y se van pasando de una persona a otra. Cada vez que voy a Cuba, suelo llevar copias de publicaciones deportivas estadounidenses y se las entrego. Los fanáticos cubanos saben todos los nombres, equipos y estadísticas, pero casi no reconocen los rostros. "¿Ese es Mark McGwire? ¿De verdad se ve así?", me preguntó una vez un fanático en La Habana.

En esta visita a la *esquina caliente*, un grupo de fanáticos adeptos al debate nos rodeó a Milton y a mí. Uno de ellos nos preguntó nuestra opinión acerca del hecho de que los jugadores profesionales compitieran en los Juegos Olímpicos. Le respondí: "Dejemos que los mejores jueguen contra los mejores".

Mi comentario fue recibido con ceños fruncidos y silencio.

"¿Creen que el nivel de competencia con el que juega el equipo nacional cubano realmente constituye un desafío?", nos preguntaron finalmente.

Dijimos que no. Todos asintieron con la cabeza.

Tal vez ese sea el motivo por el que tantos jugadores llegan desde el extranjero para jugar en las grandes ligas de los EE. UU.: jugar contra los mejores. Muy frecuentemente damos por sentado que la única motivación es el dinero, la posibilidad de conseguir un buen contrato.

Eso es algo que los Baltimore Orioles no comprendieron cuando jugaron una serie de exhibición con partidos de ida y vuelta contra el equipo de Cuba en 1999. Los jugadores de las grandes ligas no podían comprender por qué los cubanos corrían de base a base como locos o retiraban a su pítcher inicial después de su lucha a poco de iniciado el partido. Años más tarde, en la edición inaugural del Clásico Mundial de Béisbol, los jugadores de las grandes ligas de los EE. UU. también parecieron aletargados mientras los equipos de Japón, México y Cuba jugaban con pasión.

"Esperé toda la vida para estar aquí; para jugar al béisbol en un lugar como este", dijo Omar Linares antes del partido de exhibición final en Camden Yards en Baltimore. Acababa de posar para los fotógrafos junto a Cal Ripken, integrante del Salón de la Fama de Oriole. "Me llevó mucho tiempo lograr esto".

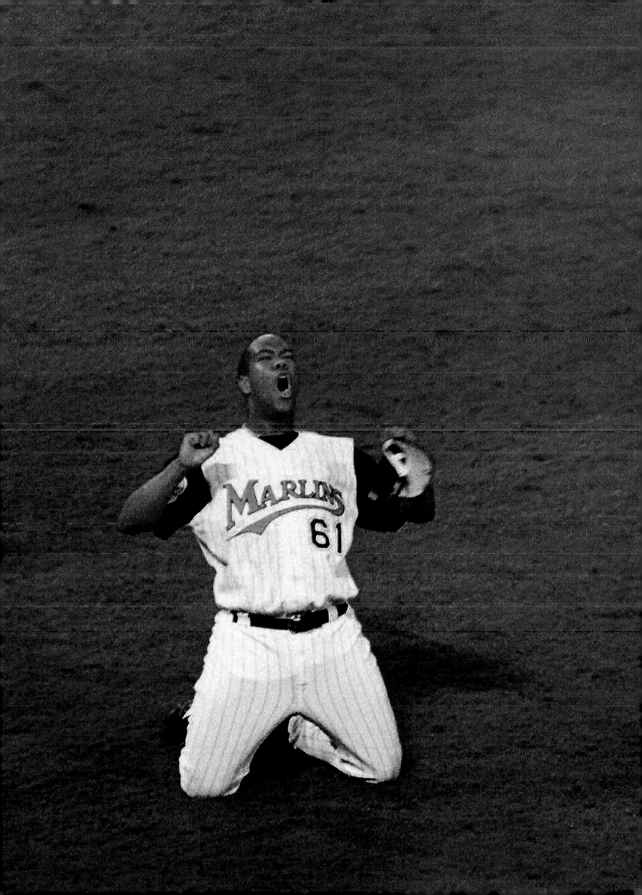

¿De qué se trata el juego cubano? *Para los norteamericanos,* es béisbol destilado a arrestos llamativos de personalidad: la mecánica tirabuzón de Luis Tiant, José Canseco flexionando el bíceps mientras la multitud corea "¡Esteroides!", Orlando "El Duque" Hernández levantando la rodilla tan alto antes de cada lanzamiento que podría apostarse que se patearía los dientes. En ocasiones, el carisma físico se vuelve tan fascinante que uno se olvida del marcador y termina pensando en si se tratará simplemente de un tic nervioso o de la expresión efervescente de la verdadera personalidad. En un estadio del Bronx o de Oakland, hasta se podría decir que se trata, en cierta forma, de una manifestación, del grito de la propia Cuba.

Pero no es así, todo es una ilusión. Para conocer verdaderamente al béisbol cubano, es necesario haberse sentado en el estadio provincial de las afueras de La Habana, observar cómo los fanáticos ingresan ron blanco en viejas botellas de plástico y escuchar los tambores, las campanas y las sirenas estridentes cuando los Industriales comienzan otro peloteo en *Latinoamericano,* con los carteles de los jardines que anuncian "¡Cuba! ¡Tierra del Coraje y la Ternura!" Es necesario haber asistido en las primeras horas de la tarde al estadio Moncada de Santiago para encontrar al legendario capitán del equipo nacional de Cuba, el segunda base Antonio Pacheco, en solitario y dando saltos de rana hasta la línea de primera base para poner en forma su envejecido cuerpo. Es necesario haber hablado no sólo con los que se atrevieron a cruzar las temibles aguas de los estrechos de Florida para escapar, sino también con los que soportaron la brutal rigidez del régimen de Castro.

Y, en algún momento, se podrá descubrir que el pasatiempo nacional de Cuba nunca se rindió ante la política. No completamente. De hecho, lo que distingue al juego cubano de las ligas del Caribe y las latinas es precisamente la tensión que existe entre un régimen que pretende usar el béisbol para sus propios fines y un tesoro cultural que muestra a la perfección el humor negro y un espíritu indomable, la inteligencia y la tristeza que reside en el corazón de la vida moderna en Cuba. Por supuesto que se controla a todos los jugadores, y los mejores militantes (incondicionales del Partido Comunista) reciben un tratamiento preferencial, buenas casas y viajes al extranjero. Los de actitudes cuestionables (independientemente de su talento) no tienen ningún tipo de posibilidad de jugar en el equipo nacional.

La lealtad de Pacheco para con el régimen es sólida e inquebrantable. Pero es bueno saber que hasta él alentó a los cubanos que decidieron jugar por los dólares yanquis. "No sería honesto si dijera que no me sentí orgulloso de él", dijo una vez Pacheco con respecto a los éxitos de El Duque con los New York Yankees. "Le está mostrando el béisbol cubano al mundo". La lealtad a los compañeros de equipo (al juego en sí) es una cualidad que va más allá de la pureza ideológica. El vínculo cubano es una conflictiva combinación de dominio y pérdida.

Está comprobado que ganar es lo más fácil. Durante 40 años, el equipo nacional de Cuba ha constituido una de las grandes dinastías, una institución que sobrevivió a la caída del Muro de Berlín y a las asunciones de Nixon, Reagan y Bush, padre e hijo. Cuba, tres veces campeón olímpico, ha llegado a la final o ganado en todos los torneos internacionales importantes en los que participó

S. L. PRICE

Escritor sénior, *Sports Illustrated,* y autor de *Pitching Around Fidel: A Journey into the Heart of Cuban Sports* (El pitcheo alrededor de Fidel: un viaje al corazón de los deportes cubanos) y *Far Afield, A Sportswriting Odyssey (Campo adentro, una odisea para periodistas deportivos)*

PLANIFICACIÓN DE EVENTOS
Fanáticos de todas las edades llenan el estadio Hiram Bithorn el 12 de marzo de 2006 para observar el partido entre Cuba y Venezuela en el primer torneo Clásico Mundial de Béisbol.

SAN JUAN, PUERTO RICO
2006

desde 1959 y, en algún momento, durante las décadas de 1980 y 1990, disfrutó de una sorprendente serie de 152 victorias consecutivas. Hubo algunas derrotas: la final de los Juegos Olímpicos del año 2000 ante los EE. UU. y la final del Clásico Mundial de Béisbol del año 2006, ante Japón. Pero, después de perder con Japón en la Copa Intercontinental de 1997, el pítcher Pedro Luís Lazo llamó al renacer de la habitual actitud cubana ante esas derrotas. "No nos quedan dudas de que vamos a ganar", dijo riendo Lazo en aquel entonces. "Y ganar y ganar y ganar".

Y así fue. En el verano del año 2007, Cuba ganó su décimo título consecutivo en los Juegos Panamericanos. Pacheco ya se retiró hace mucho, pero Lazo, con poco más de 35 años, demostró ser otro de los jugadores que conforman la larga lista de eternos guerreros cubanos como el lanzador de cierre dominante del equipo y anulando a los EE. UU. en la final para sellar la victoria por 3-1. Poca gente que vive fuera de la isla lo notó. Es cierto que la victoria fue en verano, cuando los mejores estadounidenses, dominicanos y venezolanos están de vacaciones jugando en climas más fríos. Y también es cierto que, en Cuba, el béisbol es rey en parte porque, en el mundo moderno, obtiene beneficios por su aislamiento. Con pocas de las distracciones de las culturas capitalistas, el béisbol en Cuba ofrece recompensas que pocas otras profesiones pueden brindar.

Pero, en el caso de los que han sido testigos presenciales, la paradoja que reside en el corazón del juego cubano forma parte de su irresistible atractivo. Su éxito fue posible gracias a, y pese a, la revolución de Fidel Castro. Nadie ha hecho más por crear, respaldar y controlar la dinastía beisbolística de Cuba que el otrora pítcher devenido en comandante, y su desaparición marcará el comienzo del fin. El dominio de Cuba disminuirá ya que más jugadores se escaparán hacia las luces y el dinero que los esperan en el norte. Pero nunca desaparecerá por completo. Más que a la política, más que a cualquier parte del sistema, el juego cubano le pertenece al pueblo. Y el pueblo nunca permitirá que se lo roben.

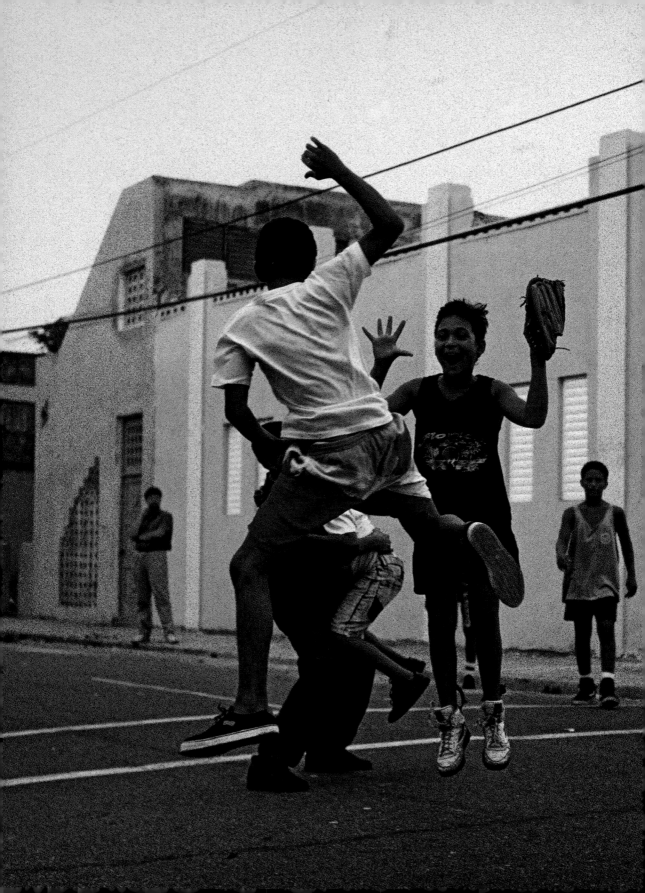

SEGUNDA BASE

LA EDAD DE ORO

LA EDAD
DE ORO:

En la década de 1960, las naciones del Caribe y de América del Sur ya tenían más jugadores en las grandes ligas de los EE. UU. que Alemania, Inglaterra y Canadá. Como es de esperar, también había más estrellas latinas que europeas y canadienses: Orestes "Minnie" Miñoso, Chico Carrasquel, Luís Aparicio y los hermanos Alou, por mencionar sólo a algunas.

Con el cierre de las fronteras de Cuba, la cantidad de beisbolistas de México, Panamá, Nicaragua y Venezuela comenzó a incrementarse vertiginosamente. Uno de los jugadores que quedó atrapado en la transición fue Tony Oliva. Mientras los EE. UU. y Cuba se distanciaban en el incidente de la Bahía de Cochinos en 1961, Oliva corría peligro de perder su lugar en las ligas menores. Se habían cancelado todos los vuelos a Cuba. Sin tener un destino para él, los mánager de los Twins decidieron conservar a Oliva, quien tres años más tarde se convertiría en el primer novato de la historia de las grandes ligas en ganar un campeonato de bateo. Al igual que la historia de José Cardenal, Oliva pudo revertir su carrera profesional gracias a su imposibilidad de regresar a su país natal.

En otros equipos, la bienvenida no fue tan cálida. Los San Francisco Giants prohibieron el uso del español en los bancos y las tribunas. Otras organizaciones consideraban "hot dogs" o pretenciosos a los latinos. El primera base Víctor Power fue víctima de ese estereotipo.

A comienzos de su carrera, el puertorriqueño de piel oscura se consumió esperando en el sistema de nuevos valores de los New York Yankees. Incluso siendo el líder de bateo de la Asociación Estadounidense y una estrella defensiva incipiente en primera base, el equipo deportivo más exitoso de la historia de los EE. UU. se mostró reticente a llevar a Power a las grandes ligas. Según Peter Golenbock, autor de *Dynasty: The New York Yankees, 1949–1964 (Dinastía: los New York Yankees, 1949–1964)*, los Yankees consideraban que Power era un pretencioso, en parte por su estilo para atrapar lanzamientos a primera base sólo con la mano del guante. Una generación antes, la mayoría de los jugadores atrapaban la bola con el guante y luego la aseguraban con la mano desnuda.

Al extenderse para recuperar lanzamientos sólo con el guante, Power revolucionó el juego en esa posición. En esencia, cualquier primera base de la actualidad sigue el ejemplo de Power. En una oportunidad, un periodista deportivo preguntó a Power por qué insistía en atrapar la bola con una mano cuando todos los demás jugadores empleaban ambas manos. "Si el inventor del béisbol hubiera querido que la atrapáramos con las dos manos", respondió Power, "habría inventado dos guantes".

Después de que los Yankees lo rechazaron, Power comenzó su carrera deportiva en las grandes ligas con los Philadelphia Athletics en 1954. En poco

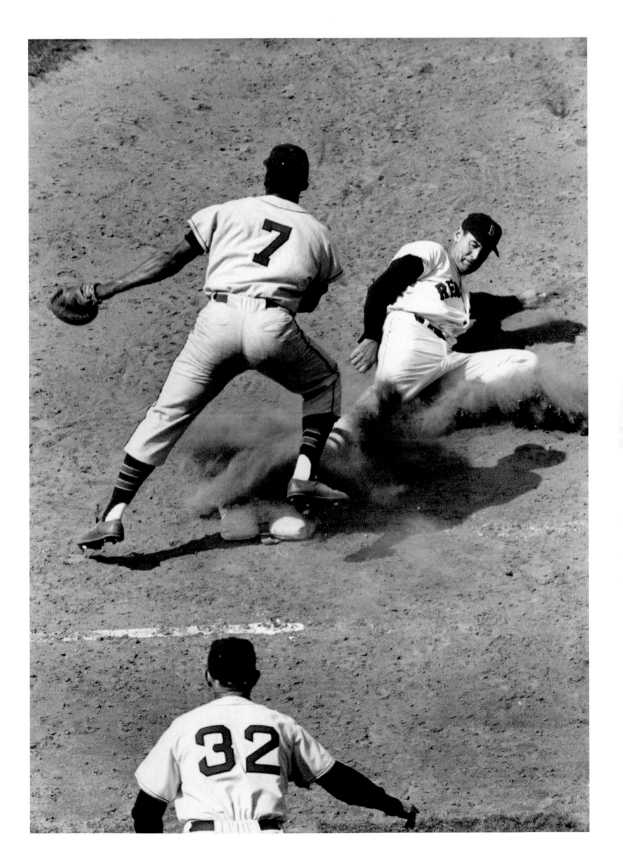

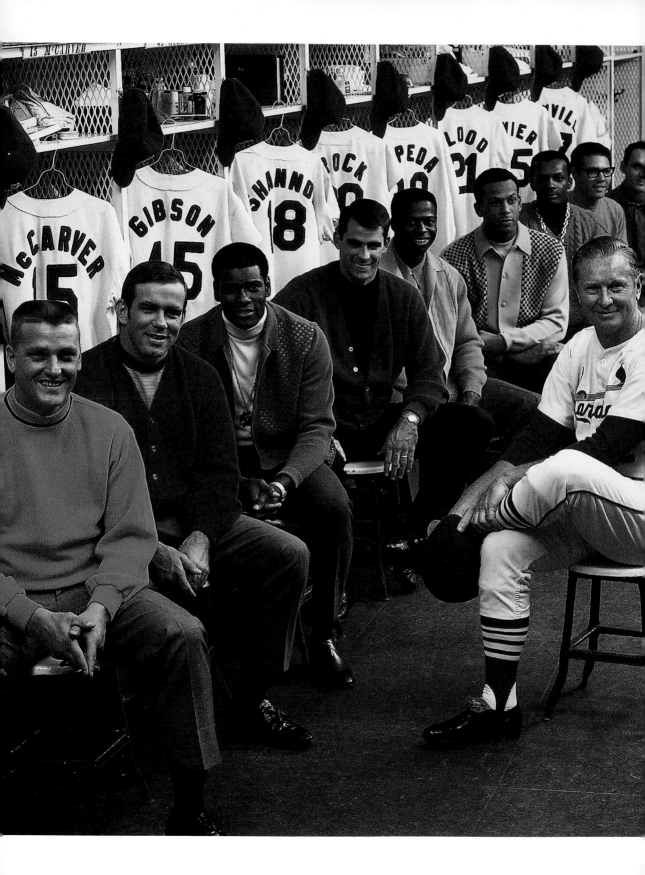

tiempo fue vendido a Kansas City y, posteriormente, a Cleveland durante la temporada de 1958. Con los Indians, ganó cuatro Guantes de Oro y participó en el Equipo de las Estrellas en dos ocasiones.

"Antes de Albert Pujols, jugó Power", escribe Jesse Sánchez de MLB.com. "Antes de Rafael Palmeiro, Tony Pérez y Orlando Cepeda, jugó Power".

Actualmente, Puerto Rico ha sido opacado por otros semilleros de béisbol (particularmente, la República Dominicana y Venezuela) en materia de generar talentos para las grandes ligas. Pero en la década de 1960, muchos de los mejores jugadores provenían de Puerto Rico. Y, pese a que ha sido territorio estadounidense desde la Guerra entre España y los EE. UU., los jugadores de Puerto Rico también recibieron un trato similar al de sus hermanos latinos en los EE. UU.

Si bien Power fue criticado por revolucionar el juego en una posición, Orlando Cepeda fue vendido de su ciudad de adopción, San Francisco, a 19 juegos de iniciada la temporada de 1966. Los Giants se habían cansado de sus declaraciones y Cepeda ya no confiaba en el club. Pocos años antes, se había lastimado la rodilla mientras levantaba pesas. Temeroso de cómo reaccionarían los mánagers, mantuvo el accidente en secreto.

"Como sabía que el equipo me criticaría, solamente se lo conté a mi mujer", dice Cepeda. "Estaba decidido a no dejar que Alvin Dark se metiera en mi vida más de lo que ya lo hacía".

Considerado fuera de forma, Cepeda encontró un lugar en el club St. Louis Cardinals en 1967. Bob Gibson, Steve Carlton y Nellie Briles encabezaban una profunda rotación de pitcheo. Roger Maris, que había roto el récord de jonrones en una sola temporada hacía seis años con los New York Yankees, era el jardinero derecho, con Lou Brock, que representaba una constante amenaza para el robo de segunda base, a la izquierda. Tim McCarver, que posteriormente se convirtió en analista de la televisión nacional, se encontraba detrás del plato. Julián Javier, de la República Dominicana, era el segunda base.

"Ese equipo era un grupo de hombres que se entendían muy bien", recuerda Briles. "Orlando no tuvo ningún problema para adaptarse".

Los Cardinals terminaron la temporada diez juegos y medio por delante de los Giants (segundos), el anterior equipo de Cepeda, y derrotaron a los Boston Red Sox en la Serie Mundial. "Fue la temporada más gratificante que me tocó vivir como jugador", dice Cepeda.

La misma temporada en la que Cepeda encontró la redención en St. Louis, Rod Carew, un joven segunda base de la zona del Canal de Panamá, ingresó a los Minnesota Twins. Más tarde se aproximaría a un récord de 0.400 de bateo en una

EL EQUIPO GANADOR
Poco después de abandonar San Francisco, Orlando Cepeda, apodado "Baby Bull", ayudó a que los St. Louis Cardinals ganaran la Serie Mundial. De izquierda a derecha: Roger Maris (9), Tim McCarver (15), Bob Gibson (45), Mike Shannon (18), Lou Brock (20), Orlando Cepeda (30), Curt Flood (21), Julián Javier (25), Dal Maxvill (27) y el mánager Red Schoendienst en los vestidores.
ST. LOUIS, MISSOURI
1968

temporada, pero no antes de que tanto él como muchos allegados al béisbol fueran absortos testigos de los capítulos finales de la vida de Roberto Clemente.

Antes de la temporada de 1971, Briles fue intercambiado junto a Vic Davalillo de St. Louis a Pittsburgh por Matty Alou y George Burnet. Como pítcher oficial, Briles pensaba que nada podría superar el haber ganado el campeonato cuatro años antes con los Cardinals. Bob Gibson ganó tres juegos contra Boston, pero lo que suele olvidarse es que Briles permitió que los Red Sox lograran siete hits y ganaran el Juego Tres, de vital importancia.

"Creía que lo había visto todo", dijo Briles, "hasta que tuve la oportunidad de ver jugar a Roberto Clemente todos los días".

En 1971, los Pirates derrotaron a San Francisco en la Serie del Campeonato de la Liga Nacional y avanzaron en la Serie Mundial para jugar contra los favoritos Baltimore Orioles. A Clemente no le preocupaba ser el que tenía menos posibilidades. Después de todo, ya había marcado su propio camino desde su ruptura con los Pirates en 1955.

"Cada vez que veía a Clemente, él tenía un aire sombrío y apesadumbrado que parecía decir: '¿Por qué nunca van a reconocer mi grandeza? ¿Por qué siempre depende de mí?'", escribe Roy Blount Jr. "Se tomaba todo en forma tan personal y de un modo tan poco habitual, que a la gente que creía en las categorías (una categoría que incluye a casi todas las personas) le parecía un hombre difícil de tratar".

Pero nadie jugó al béisbol con tanto orgullo como Clemente. David Maraniss, autor de *Clemente: The Passion and Grace of Baseball's Last Hero (Clemente: la pasión y la gracia del último héroe del béisbol),* señala que ese mito y esos eventos se entrelazaron tanto con la estrella de los Pirates que 42 escuelas públicas, 2 hospitales y más de 200 parques y campos de béisbol (desde Puerto Rico hasta Pensilvania) llevarían su nombre algún día.

"En el mundo de los objetos de interés, la demanda por artículos de Clemente es superada sólo por la de los artículos de Mickey Mantle", escribe Maraniss, "y es muy superior a la de los objetos de Willie Mays, Hank Aaron, Juan Marichal, o cualquier otro jugador latino o negro".

El mito se convirtió en recuerdo popular durante la Serie Mundial de 1971 cuando Clemente llevó a los Pirates al campeonato. Como el Jugador más Valioso de la Serie, tuvo un promedio de bateo de 0.414 y sobresalió en el campo de juego. Al finalizar la serie de siete juegos, los corredores de base de Baltimore se enteraron de que no les convenía poner a prueba su potente brazo.

"Finalmente, después de todos aquellos años", dice Briles, "logró el respeto

Sports Illustrated

JULY 3, 1967 40 CENTS

THE BIG HITTERS ARE BACK
IN THE NATIONAL LEAGUE

BILL TERRY 1930 .401

ARKY VAUGHAN 1935 .385

STAN MUSIAL 1948 .376

HENRY AARON 1959 .355

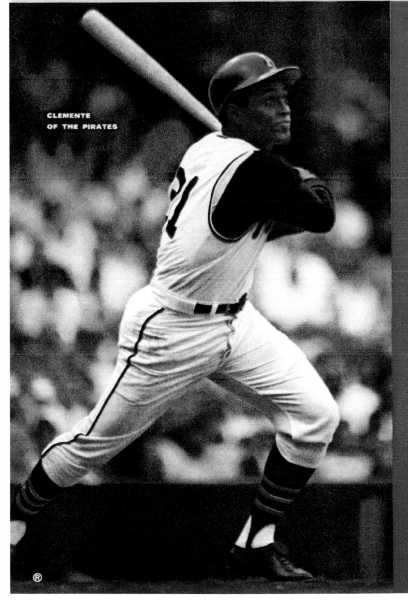

CLEMENTE
OF THE PIRATES

EL HIT NÚMERO 3,000

Roberto Clemente habla con los periodistas después de su histórico juego. Tres meses más tarde moriría en un trágico accidente aéreo mientras iba a entregar suministros a las víctimas de un terremoto en Nicaragua.

PITTSBURGH, PENSILVANIA
1972

que merecía".

Más tarde, en la tribuna victoriosa, Clemente comenzó sus comentarios a una cadena nacional de televisión agradeciendo, en español, a su familia en su Puerto Rico natal.

"Eso dejó bien en claro que no sólo es un excelente jugador", dice el historiador de béisbol Bruce Markusen, "sino que además se siente muy orgulloso de sus orígenes. Se trató de una serie sumamente importante no sólo para

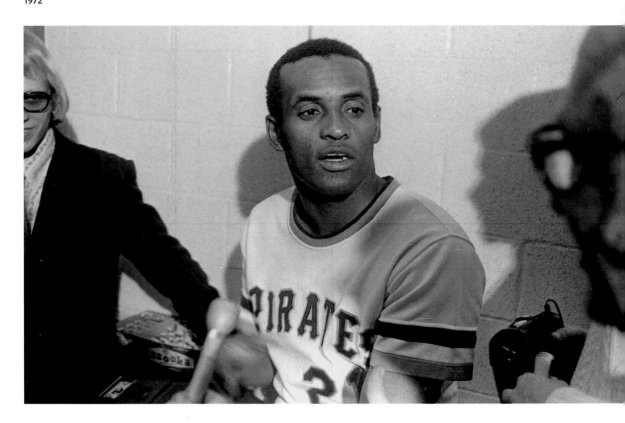

Clemente, sino también para todos los jugadores latinos en general".

Cuando comenzó la temporada de 1972, Clemente necesitaba 118 hits para llegar a los 3,000 en su carrera y asegurarse la inclusión en el Salón de la Fama del Béisbol Nacional en Cooperstown. En el último juego como local del equipo, Clemente se encontraba a un hit cuando logró una jugada doble en el espacio izquierdo central. Después de llegar a segunda base, Clemente se quitó el casco para agradecer a la multitud local que lo ovacionaba de pie. Clemente nunca tuvo la posibilidad de jugar otra Serie Mundial después de que los Pirates perdieran

ante los Cincinnati Reds en la Serie del Campeonato de la Liga Nacional. Ese club —apodado la "Big Red Machine" ("Gran Máquina Roja")— contaba con: Tony Pérez de Cuba, César Gerónimo de la República Dominicana y Dave Concepción de Venezuela.

Como la temporada había finalizado, Clemente volvió a su Puerto Rico natal. Cuando un terremoto devastó Nicaragua, alquiló un avión y lo cargó con alimentos y suministros para llevárselos a los sobrevivientes.

"Cada vez que tienes la oportunidad de hacer algo por alguien que te necesita y no lo haces", dijo Clemente una vez, "estás desaprovechando tu tiempo sobre esta bendita Tierra".

El avión despegó la víspera de Año Nuevo de 1972 y se estrelló en el océano. Nunca se pudo encontrar el cuerpo de Clemente.

"Era un hombre que cuando veía las imágenes de los astronautas regresando de la Luna en la televisión, veía al planeta", escribió Jimmy Cannon, el legendario columnista deportivo en el *New York Post*. "Clemente pensaba en todas las personas que habían trabajado en equipo para lograr que ese hombre llegara hasta allí. Los veía como una hermandad".

Carlos Delgado, que creció en Aguadilla, Puerto Rico, dice que Clemente "murió el año en el que yo nací. Mi equipo de invierno, Santurce, es el mismo en el que jugó él. Representa algo que nadie en esta isla podrá olvidar jamás".

Jorge Posada también era demasiado joven como para ver jugar al gran Clemente. Pero el padre de Posada fue un cazatalentos del béisbol y solía mostrarle a su hijo viejas cintas de la superestrella de los Pirates en acción. "De donde yo vengo, todos conocen su historia", dice Posada, "el modo en que él sabía jugar".

Con Cuba fuera de los límites permitidos para los cazatalentos y un Puerto Rico demasiado

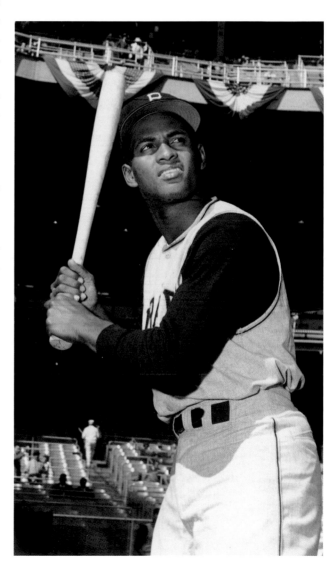

EL RECUERDO DE UN ÍCONO
Roberto Clemente ingresó al Salón de la Fama en 1973, después de morir.

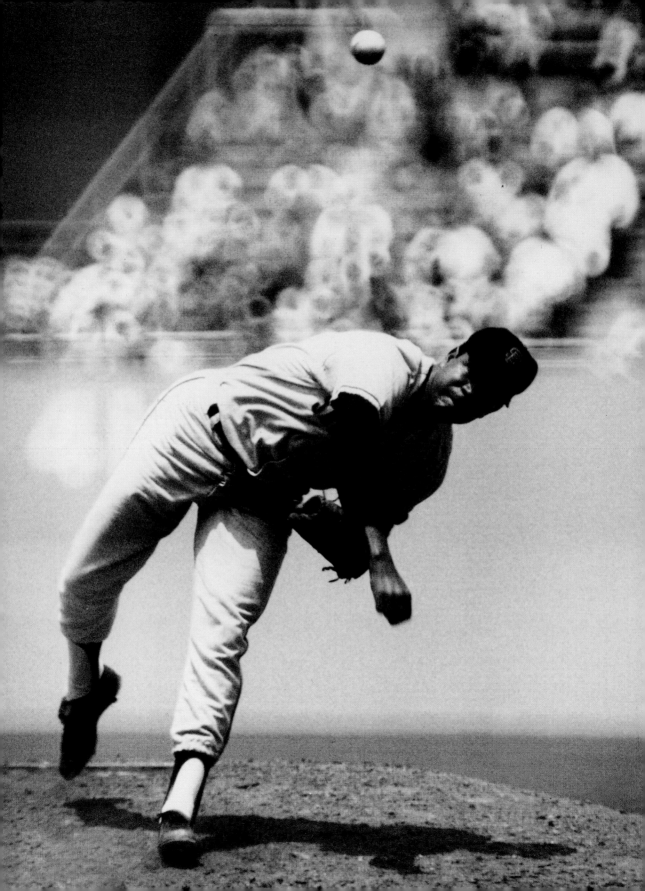

pequeño para la creciente demanda de excelentes jugadores, los equipos profesionales volcaron su atención a la República Dominicana. Los hermanos Alou (Felipe, Matty y Jesús) ya habían venido de allí, al igual que el pítcher Juan Marichal, integrante del Salón de la Fama.

"Nos abrieron las puertas", dice Pedro Martínez en la película *Republic of Baseball: The Dominican Giants of the American Game (La República del Béisbol: los gigantes dominicanos del juego estadounidense)*.

Rob Ruck, autor de *The Tropic of Baseball: Baseball in the Dominican Republic (El Trópico del Béisbol: el béisbol en República Dominicana)*, dice que muchos fanáticos se olvidan de que antes de Pedro, Manny Ramírez, David "Big Papi" Ortiz y Albert Pujols, existió un primer grupo de beisbolistas provenientes de la República Dominicana. "No creo que realmente podamos imaginarnos todo lo que debieron enfrentar", agrega Ruck. "Por eso, para mí, personas como Felipe Alou son tan importantes como Clemente. Si Felipe y sus hermanos no hubieran tenido éxito, ¿quién sabe si la siguiente camada de jugadores habría tenido las mismas probabilidades de jugar en las grandes ligas? ¿Quién puede afirmar que la República Dominicana se hubiera convertido en la potencia beisbolística que es actualmente?".

Uno de los debuts de pitcheo más espectaculares en las grandes ligas le corresponde a Marichal, el primer dominicano que quedó seleccionado para integrar el Salón de la Fama en Cooperstown. Salió al campo por primera vez en un juego nocturno para los San Francisco Giants el 19 de julio de 1960. Increíblemente, logró un "no-hitter" en la octava entrada cuando su entrenador de pitcheo le recomendó que lanzara una bola de rompimiento en vez de la rápida al sustituto de última hora de los Philadelphia Phillies, Clay Dalrymple. Un tanto temeroso de contradecir a su entrenador, especialmente en su primer juego en las grandes ligas, Marichal le hizo caso. Dalrymple enlazó perfectamente la bola de rompimiento y la lanzó al jardín para lograr un individual. Adiós "no-hitter".

Cepeda considera a Marichal "el mejor pítcher diestro que he visto".

Cepeda, Marichal, Clemente y los hermanos Alou. En poco tiempo, estos jugadores consiguieron buena cantidad de adeptos en la comunidad latina de los EE. UU. Si bien Omar Minaya nació en la República Dominicana, su familia se mudó a Queens, Nueva York, cuando él tenía ocho años de edad. Al poco tiempo, Minaya sintió nostalgias de su hogar y se sintió desorientado en su nuevo país de residencia. Pero iba todos los veranos al estadio Shea, se sentaba en las gradas superiores, ya que su familia no podía pagar los palcos, y miraba a las estrellas de la República Dominicana y de otros países del Caribe.

"Era fanático de la Liga Nacional porque es en la que jugaron los mejores

ESTRELLA PANAMEÑA

Una máquina de batear, Rod Carew, jugó para los Minnesota Twins y los California Angels. En 1977, se aproximó a un promedio de bateo de 0.400. Catorce años más tarde, ingresó al Salón de la Fama.

ANAHEIM, CALIFORNIA
ALREDEDOR DE 1979-1985

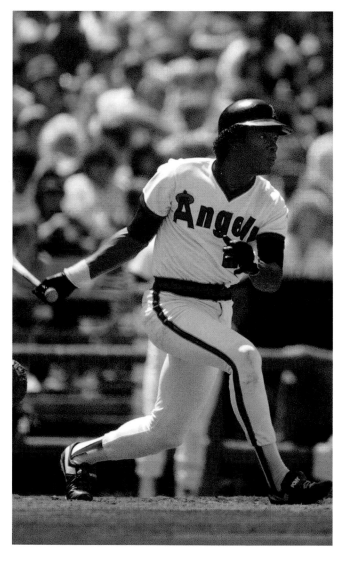

latinos en las décadas de 1960 y 1970", dice Minaya. "Los veía allí en el campo, haciendo grandes jugadas, y eso también mejoró mi nivel de autoestima. Sentía que podía hacerlo". Después de un breve paso por las ligas menores con los Athletics y los Mariners, Minaya logró ascender hasta convertirse en el primer mánager general latino en el nivel de las grandes ligas.

Para ese entonces, no sólo los latinos se habían percatado de cómo se estaba modificando el juego. "Babe Ruth, todos saben quién es", dice Joe Torre, mánager de los New York Yankees. "El siguiente gran paso fue Jackie Robinson. Entonces, el jugador latino llevó el juego a otro nivel".

Una sola ciudad de la República Dominicana, San Pedro de Macoris, fue el semillero de varias estrellas de las grandes ligas: Tony Fernández, George Bell, Pedro Guerrero y Sammy Sosa. "Soñar con jugar en las grandes ligas es tan dominicano como la caña de azúcar o el merengue", escribe el historiador Milton Jamail en *Baseball as America (Béisbol como los Estados Unidos)*. "El intenso deseo de sobresalir en el béisbol deriva del amor hacia el juego que permite que los jóvenes sueñen con escapar de la pobreza. Esta ruta de escape hacia una vida mejor no existe en Haití, el país que comparte la isla de Hispaniola con la República Dominicana".

Sin embargo, cuando el béisbol ingresó en la edad moderna, la cacería de talentos se volvió tan intensa que incluso países que antes habían sido ignorados por los cazatalentos de las grandes ligas demostraron ser capaces de generar al menos una o dos superestrellas. Rod Carew, por ejemplo, nació en Panamá y su familia se mudó a Nueva York cuando él tenía 15 años de edad. El juego mantuvo al joven Carew alejado de problemas y, en poco tiempo, Rod se ganó la reputación de un impresionante bateador de línea. Firmó un contrato con los

Minnesota Twins y mejoró su defensa bajo la tutela del mánager Billy Martin.

En 1977, Carew logró una corrida de excelente calidad en béisbol. Ningún jugador había superado un promedio de bateo de 0.400 en una temporada desde 1941, cuando Ted Williams marcó un promedio de 0.406. Irónicamente, Williams ejerció una influencia más que sutil sobre el surgimiento de los latinos. Su madre, May Venzor, era méxico-americana y Williams se decidió a alentar a Orestes "Minnie" Miñoso después de su ingreso a las grandes ligas. Carew terminó la tem-

porada 1977 con un promedio de 0.388, a ocho hits de la marca de 0.400. Con todo, el promedio de Carew fue 50 puntos superior al siguiente mejor promedio de bateo de esa temporada en las grandes ligas, la diferencia más amplia en la historia del béisbol.

El novelista F. Scott Fitzgerald no era precisamente un aficionado al béisbol. Para él, el pasatiempo nacional era "un juego jugado por idiotas para estúpidos". Además, Fitzgerald no creía en segundos actos o probabilidades de último momento para la redención eterna. Tal vez era por ese motivo que menospre-

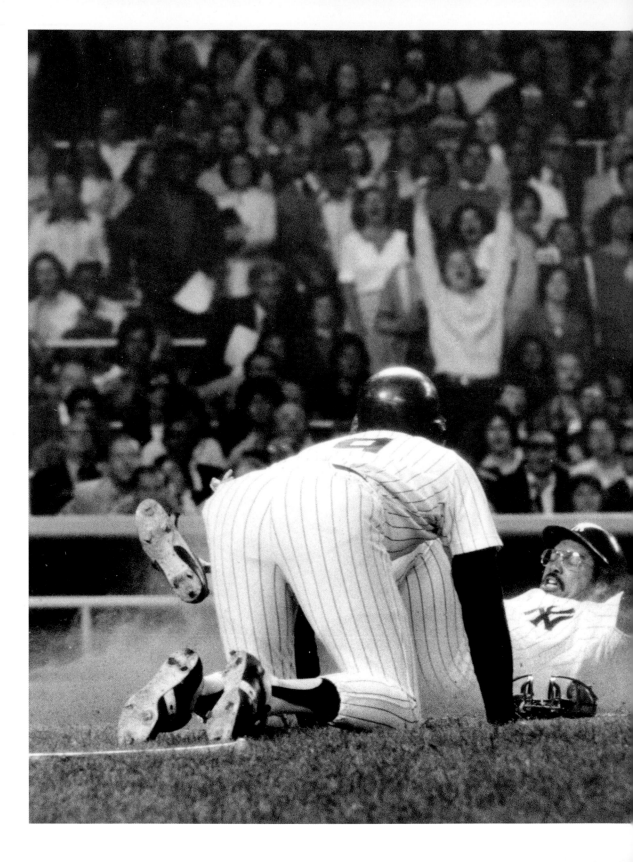

Enfrente:

LUCES BRILLANTES Y GRAN TALENTO

Está fuera en el plato esta vez, pero los tres jonrones de Reggie Jackson en el Juego 6 de la Serie Mundial de 1977 siguen representando un récord de audiencia.

SEATTLE, WASHINGTON
1978

Arriba:

SR. OCTUBRE

Durante sus 21 años a cargo del bate, Reggie Jackson logró una reputación por golpear la bola cuando más importaba.

OAKLAND, CALIFORNIA
1969

ciaba al béisbol porque el juego está plagado de ese tipo de momentos.

Una década después de que los San Francisco Giants se desenmarañaran, entre muchas asperezas y ordenanzas de uso exclusivo del idioma inglés, los Oakland Athletics llegaron al primer plano. En un giro de la historia que únicamente el béisbol puede brindar, su marcha a la Serie Mundial ofreció una segunda oportunidad a Alvin Dark.

Los Oakland Athletics ganaron tres campeonatos mundiales consecutivos a mediados de la década de 1970, y se mostraron tan llamativos como les fue posible. Varias de sus estrellas (como Rollie Fingers y Joe Rudi) eran reconocidas por sus bigotes estilo Snidely Whiplash, botines blancos o fanfarronería de engrandecimiento propio. El cascarrabias dueño del club, Charlie Finley, no se encontraba en la cima degradando a todos los integrantes de su organización en ningún momento.

En el plato, Reggie Jackson, que se describía a sí mismo como "un niño negro con sangre hispana, india e irlandesa" lideraba a los Athletics. Semejante mezcla genealógica no les resultaba importante a los niños latinos que lo observaban de lejos. Andrés Galarraga, que creció en la Venezuela semillero de campocortos, comenzó a idolatrar a Jackson, especialmente después de que bateara tres jonrones en un solo juego de la Serie Mundial.

"Lo veía como uno de nosotros", dice Galarraga. "Él y Roberto Clemente eran a los que les prestaba atención cuando era niño. Me encantaba la forma en que golpeaban la bola y lo lejos que la hacían llegar. Sabía que nunca iba a ser un campocorto. No con mi contextura física. Un hombre que sabía batear. Eso es lo que yo quería ser". Galarraga jugó 19 años en las grandes ligas y participó en el Equipo de las Estrellas en cinco ocasiones.

Pese a todo, independientemente de lo lejos que pueda hacer llegar la bola un bateador, el mejor jugador de la mayoría de los equipos de béisbol es el campocorto, y los Oakland Athletics del campeonato tenían a uno de los mejores: Bert Campaneris. Nacido en Cuba, era sobrino de José Cardenal. En 1965, cuando los Athletics tenían sede en la ciudad de Kansas, Campaneris se convirtió en el primer beisbolista que jugó en todas las posiciones en un juego de las grandes ligas. En esencia, hizo lo que Martín Dihigo nunca tuvo la posibilidad de hacer.

Durante el campeonato, Campaneris marcó el ritmo de los Athletics en hits y robos. Fue el que alcanzaba las bases cuando bateadores de temer como Jackson, Rudi y Gene Tenace conectaban los golpes. Después de que Oakland ganara la Serie Mundial de 1974, Dark (que había sido criticado por su incapacidad para comunicarse con los jugadores latinos en su paso por los Giants) no

escatimó en elogios para Campaneris. Dark lo llamó "el mejor campocorto ofensivo desde Pee Wee Reese". Uno se pregunta si hubiera podido anticipar esos elogios una década atrás en San Francisco con Orlando Cepeda y los hermanos Alou.

Si Juan Marichal tuvo uno de los mejores debuts en un juego en la historia del béisbol, Dennis Martínez tal vez tuvo el mejor acto de cierre de un pítcher latino. El nicaragüense llegó a Baltimore en 1976 y en poco tiempo impresionó a Earl Weaver, mánager de los Orioles, con su repertorio de pitcheos. Pero fuera del campo, Martínez luchaba contra el alcoholismo y, finalmente, fue enviado a Montreal.

En 1991, fue líder de la Liga Nacional con un ERA de 2.39 jugando para un equipo de último lugar. Lo que resulta más importante, el 28 de julio Martínez se convirtió en el primer latino y decimotercer lanzador en la historia de las ligas mayores en lograr una planilla de pitcheo perfecta. Lo hizo de visitante, frente a los Dodgers, y se convirtió en el primer pítcher con planilla perfecta en el estadio de los Dodgers desde Sandy Koufax en 1965. Martínez terminó su carrera en las grandes ligas con 245 victorias, dos más que Marichal.

A medida que el juego adoptaba su forma moderna, con más de un cuarto de los jugadores nacidos en el exterior, países como Nicaragua y Panamá se hicieron conocidos por haber sido semilleros de superestrellas ocasionales, como un Martínez o un Carew. Otros países, como Venezuela y la República Dominicana, se hicieron famosos por brindar jugadores de calidad. Desde 1901 y hasta el 24 de septiembre del 2007, 457 dominicanos llegaron a las grandes ligas y muchos lo hicieron a partir de comienzos de la década de 1960, según *The New York Times*.

Por su parte, México quedó en el medio entre aquellas dos clasificaciones. Pese a haber brindado un campeón de bateo como Bobby Ávila y a un pítcher relevista para Juegos de las Estrellas como Aurelio López, este país fue más famoso en un momento por la rivalidad entre ligas profesionales que por cualquier jugador en particular. Durante la década de 1940, el millonario mexicano Jorge Pasquel sedujo a estrellas como Satchel Paige, Danny Gardella y Josh Gibson hacia el sur de la frontera con excelentes contratos. Decidido a incluir a México en el mapa del béisbol, Pasquel comenzó a atraer a prominentes jugadores de las grandes ligas para que consideraran la posibilidad de jugar en México. Después de la llegada de Rogers Hornsby como mánager, Pasquel consideró la posibilidad de firmar contratos con Joe DiMaggio, Stan Musial y Ted Williams. En ese momento hizo su aparición en escena Happy Chandler, comisionado de las Grandes Ligas de

LA FERNANDOMANÍA
Mirando al cielo, el zurdo Fernando Valenzuela fue protagonista de una de las temporadas de novatos más impresionantes en la historia del béisbol.

1982

Béisbol. Declaró a la Liga Mexicana una operación "ilegal" y todo jugador que firmara un contrato podría quedar suspendido de por vida de jugar en las grandes ligas. Salvo por Ávila y su victoria en el campeonato de bateo con Cleveland en 1954, México fue considerado un páramo beisbolístico hasta 1981.

Fue en ese momento que Tommy Lasorda, mánager de los Los Angeles Dodgers, apostó por un mexicano de 20 años llamado Fernando Valenzuela. Valenzuela fue designado titular en el Juego Inaugural, principalmente debido a que algunas lesiones aquejaban al grupo de pitcheo de Lasorda. Valenzuela ganó ese primer juego 2-0. Siguió ese logro con otra victoria de juego completa como visitante. A principios de mayo, Valenzuela tenía un 7-0 y solamente había concedido dos corridas. En siete juegos, los cinco que ganó sin que el oponente marcara tanto alguno, constituyeron la historia más importante en el deporte, y una creciente legión de fanáticos a nivel nacional comenzó a seguirle los pasos. Había nacido la Fernandomanía.

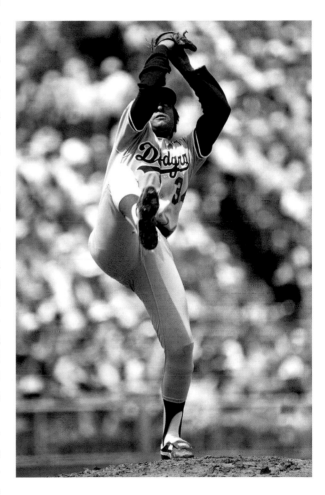

Años más tarde, sus compañeros de equipo compararían la adulación y las multitudes con las que recibieron a los Beatles durante la década de 1960. Los Dodgers comenzaron a turnarse para llevarlo en automóvil al campo de béisbol, ayudarlo a ordenar su correspondencia e, incluso, cocinar para él. En los juegos que tenían a Valenzuela de titular, 9,000 fanáticos más atravesaban los molinetes de los campos de béisbol durante toda la Liga Nacional. "Tenía 17 años, pero lanzaba como si tuviera 35", dice el cazatalentos de los Dodgers Mike Brito sobre el desempeño de Valenzuela en 1978. "Era uno de esos muchachos que llegan a este mundo cada 50 años".

Mike Scioscia solía ser el cátcher cuando lanzaba Valenzuela. Scioscia comenzó a aprender más español para poder comunicarse mejor, una habilidad que le sirvió mucho años más tarde como mánager de las grandes ligas. "Lo que hacía que Fernando fuera único, era el modo en el que se manejaba en esa situación", dice Scioscia. "Sabía que su pasión era ser pítcher, jugar al béisbol y se concentraba en eso. Salía por las noches y se divertía mucho pero sabía lo que quería lograr y lo que tenía que hacer".

Abajo:

"EL TIANTE"

El presidente cubano Fidel Castro dejó que la leyenda del béisbol Luis Tiant padre *(medio)* visitara a su hijo, el pítcher de los Red Sox Luis Tiant Jr. *(izquierda)*, a quien no había visto en 14 años. Tiant padre lanzó la primera bola del juego.

BOSTON, MASSACHUSETTS ,**1975**

Tanto Miñoso y Cepeda como Carew lograron captar el ferviente apoyo de una comunidad en particular o de fanáticos de un equipo específico. Pero lo que hizo que el surgimiento de Valenzuela golpeara tanto a la nación fue el hecho de que, durante toda una temporada, todo el público se apasionó por un beisbolista que provenía del extranjero. "Fue el año de Fernando", dice el legendario comentarista de los Dodgers Vin Scully.

Al final de la temporada de 1981, Valenzuela había acumulado ocho juegos

Enfrente:

"EL PRESIDENTE"

El pítcher de los Montreal Expos, Dennis Martínez, festeja con sus compañeros después del juego contra Los Angeles Dodgers en el que Martínez obtuvo una planilla de pitcheo perfecta en una victoria 2-0.

LOS ÁNGELES, CALIFORNIA
1991

ganados sin anotación del oponente y se había convertido en el primer novato en ganar el premio Cy Young. Su ascenso también tendría un profundo impacto sobre la próxima oleada de beisbolistas latinos. Nomar Garciaparra creció como primera generación de méxico-americanos en el sur de California. Era fanático de los Dodgers y, de niño, había seguido todos los juegos de Valenzuela como titular.

"Fernando representaba demasiado para toda persona con ascendencia mexicana, y eso incluía a una enorme parte del sur de California. Y a mi familia", dice Garciaparra. "Todos provenían directamente de México. Por eso todos apoyaban a Fernando".

Y también lo apoyaba gran parte del resto del país.

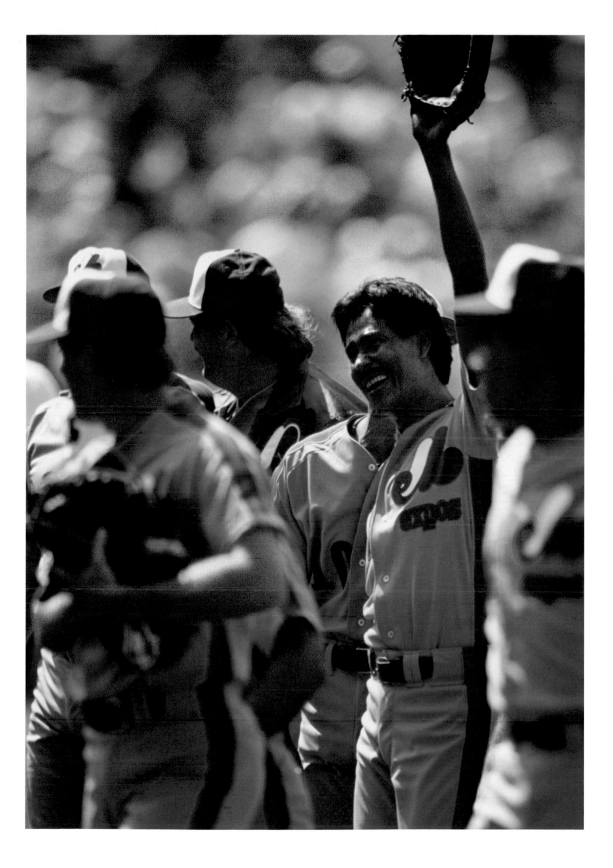

MILTON JAMAIL

Autor de *Venezuelan Bust, Baseball Boom: Andres Reiner (La bomba venezolana, el boom del béisbol: Andrés Reiner)* y *Scouting on the New Frontier of Baseball (La cacería de talentos en la nueva frontera del béisbol)* y *Full Count: Inside Cuban Baseball (Cuenta completa: las profundas raíces del béisbol en Cuba)*

RAÍCES PROFUNDAS (CUENTA COMPLETA: LAS PROFUNDAS RAÍCES DEL BÉISBOL EN CUBA)

En la ciudad en la que creció el Presidente Hugo Chávez, los niños juegan al béisbol callejero con equipos improvisados.

SABANETA, BARINAS, VENEZUELA 2007

Durante un juego en noviembre del año 2000 descubrí por primera vez la pasión por el béisbol que bullía en el interior de los ciudadanos de Caracas. Estaba sentado en el Estadio Universitario con más de 20,000 aficionados (muchos de los cuales habían llevado pancartas, cantos, silbatos y cornetas de aire) listos para participar en la jornada beisbolística más venezolana: un juego Caracas-Magallanes. La salsa y la grabación del rugido de un león marcaban el ritmo del constante clamor de los altoparlantes. El ambiente era similar al de una Copa Mundial de Fútbol, combinado con lo que puede esperarse de un séptimo juego de la Serie Mundial pero, aún así, se trataba de un evento semi-rregular. No debe sorprendernos que la publicación *Baseball America* incluya al juego como una de las atracciones obligatorias del béisbol.

Algunos de los jugadores latinos que habían regresado de los Estados Unidos durante la temporada de invierno participaron en ese juego. Cuando Bobby Abreu de los Philadelphia Phillies y Melvin Mora de los Baltimore Orioles salieron al campo (Abreu vestía la camiseta a rayas finas blancas y azules de Caracas y Mora el atuendo gris de los Magallanes), la multitud aclamó su aprobación. Cada vez que alguno de los dos se acercaba a batear, la gente gritaba con más ímpetu.

Los fanáticos parecían estar divididos en forma equitativa entre ambos equipos. Llevaban puestas las camisetas o las gorras de los equipos, los oponentes estaban sentados al lado de secciones unificadas y, en ocasiones, intercaladas; un caleidoscopio de rivales y compatriotas cubría cada metro cuadrado del estadio. Cuando Mora bateó una bola que parecía permitirle lograr un jonrón, los aficionados de los Magallanes gritaron en el momento en que la bola salió disparada en dirección a la cerca. Pero cuando un jardinero derecho del Caracas la atrapó en la pista de advertencia, emanó un ensordecedor rugido de placer de los aficionados del Caracas.

A menudo, la simulación de una rivalidad saludable desaparecía cuando finalizaba el juego. Phil Regan, mánager de béisbol de la liga de invierno, asegura que algunas personas llevan dos gorras al estadio cada vez que asisten, una de cada equipo. Así se aseguran de salir del estadio con la gorra del equipo ganador y no con la del perdedor.

"El amor al béisbol se vuelve aún mayor con la creciente cantidad de jugadores que llegan a las grandes ligas", dice Giner García, director ejecutivo del Salón de la Fama de Venezuela. El rápido crecimiento de la cantidad de jugadores locales que llegan a las grandes ligas es sorprendente: casi tres cuartos de los 214 venezolanos que jugaron en las grandes ligas de los EE. UU. en el año 2007, debutaron después de 1990. Una depresión de la economía local tal vez haya sido uno de los factores que influyó en los jóvenes para ir en busca de una vida mejor.

Para el jugador de las grandes ligas Morgan Ensberg, que jugó en el equipo del Caracas en el año 2000, la rivalidad sigue siendo "el juego de béisbol más increíble que he visto en la vida. El ambiente es muy similar al de un partido final de la Serie Mundial Universitaria. De hecho, es exactamente igual al del último out de la Serie Mundial Universitaria, sólo que se extiende durante todo el partido".

Para los jugadores venezolanos, el juego también se ha convertido en una lección para lidiar con la presión, la de jugar ante enormes multitudes en situaciones difíciles. Una vez, Mora me dijo que al final de la temporada 1999 Bobby Valentine, en aquel entonces mánager de los New York Mets, se preguntaba cómo se desempeñaría Mora bajo la presión de un campeonato. Entonces Valentine le preguntó acerca del novato a su veterano segunda base, el venezolano Edgardo Alfonso.

"Si puede jugar en el Caracas-Magallanes", respondió Alfonso, "puede jugar en cualquier campo".

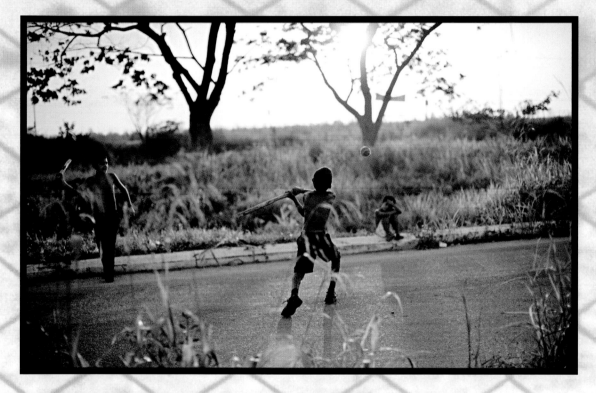

Abreu se tomó vacaciones en la temporada de invierno 2005-2006, pero, cuando ingresó a las gradas del Estadio Universitario durante un juego de final Caracas-Magallanes con pantalones de jean azules y una chaqueta deportiva, varios miles de aficionados se pusieron de pie para aplaudirlo. Cuando Abreu ingresó al campo entre entradas, fue saludado con otra estruendosa ovación. Se detuvo cerca de la base del bateador, saludó a los aficionados con la mano izquierda y se llevó la mano derecha al corazón en reconocimiento de todo el apoyo y la admiración. En todo el territorio de Venezuela había niños que lo miraban y soñaban con llegar a ser el próximo Bobby Abreu.

TERCERA BASE
LA NUEVA FRONTERA

LA NUEVA FRONTERA:

Cuando comenzó la temporada 2007, en los EE. UU. ningún deporte tenía una fuerza de trabajo más internacional que las Grandes Ligas de Béisbol. Los jugadores no sólo eran amados en sus respectivos países de origen sino que, además, a menudo eran alentados como hijos nativos en los Estados Unidos gracias al talento y la pasión que aportaban al pasatiempo nacional. Muchas de las superestrellas máximas del béisbol (Alex Rodríguez, Vladimir Guerrero y Albert Pujols) parecían pertenecer a varios países a la vez a medida que sus destrezas se extendían más allá de fronteras, viejas lealtades e intereses étnicos.

La República Dominicana y Venezuela eran el primer y segundo exportador de talentos de béisbol, respectivamente. Después del debut de los hermanos Alou en la década de 1950, la cantidad de jugadores nacidos en la República Dominicana que participaron de las grandes ligas se elevó aproximadamente a un seis por ciento en la década de 1980. Pero debido al fortalecimiento del sistema de la academia, dicho porcentaje se ha duplicado con creces en los últimos 15 años, según *The New York Times*. Además, el porcentaje de beisbolistas venezolanos casi se ha triplicado desde la época de Luís Aparicio y Davey Concepción.

Cuando el entrenador de béisbol Junior Noboa actualmente observa a 50 o más aspirantes que practican a diario en su academia en las afueras de Santo Domingo, República Dominicana, se mantiene atento al puñado que podría cruzar la frontera hacia el norte. Un aspirante de excelencia no sólo debe saber cómo batear una bola curva o buscar la esquina exterior. Debe demostrar que posee los aspectos intangibles necesarios para tener éxito en una nueva tierra, en una nueva cultura. Se trata del primer paso en esta era de globalización deportiva.

"Necesito encontrar jugadores con la mentalidad correcta", dice Noboa, que jugó en las grandes ligas durante ocho temporadas. "No basta con que sean buenos jugadores. Deben estar preparados para el gran salto. Pasar de este mundo a otro totalmente diferente en muchos niveles".

En la década de 1990, casi todas las organizaciones de las grandes ligas (así como los equipos profesionales de Japón) contaban con una academia de béisbol en la República Dominicana. Si una persona desea ver el futuro del deporte en la era de la globalización, lo único que debe hacer es echar un vistazo a dichos campamentos. Pese a décadas de frustración y fracasos, el legendario pasatiempo nacional pudo aprender que una efectiva política de mano de obra inmigrante no sólo era sensata desde el punto de vista económico sino que, además, constituía un buen acto de ciudadanía. Pese a que los debates son acalorados acerca de la reforma de la inmigración en otras áreas, las Grandes Ligas de Béisbol (Major League Baseball, MLB) han podido encontrar su propio tipo de programa en lo que se refiere a la mano de obra extranjera.

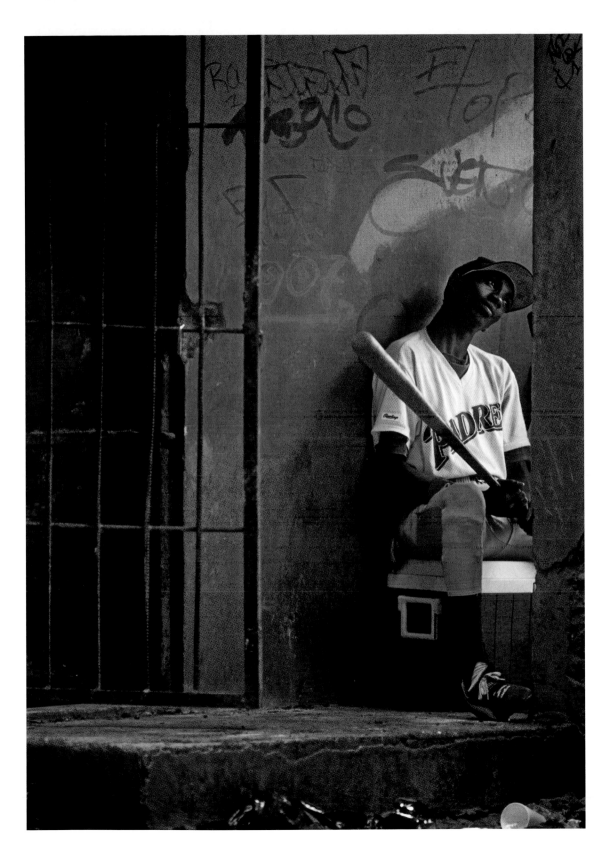

RECLUTAMIENTO EN LA R.D.

Los jóvenes aspirantes deben
ganarse las camisetas del equipo
en las academias de béisbol que
han surgido recientemente en
el Caribe.

SANTO DOMINGO,
REPÚBLICA DOMINICANA
1996

Este enfoque ha permitido que el deporte fomente el desarrollo de jóvenes estrellas y de una nueva base de aficionados. "Sin la llegada de los jugadores latinos, definitivamente no habríamos podido tener treinta equipos de grandes ligas", dice el ejecutivo de Chicago White Sox Roland Hemond al *Kansas City Star*. "Por ese motivo, han sido de gran ayuda para nuestro juego, para la mayor cantidad de franquicias y también para la calidad del juego".

En los campos color verde esmeralda de Santo Domingo, la jerarquía de la academia está tan finamente delineada como los rangos de una base del

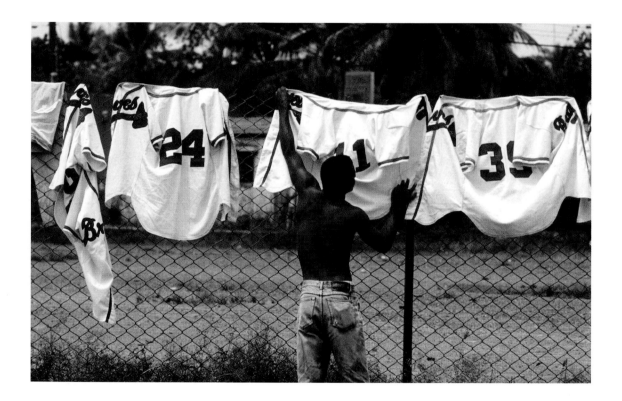

ejército. Los que no tienen uniforme y visten remeras o alguna camiseta de equipos locales, probablemente se quedan uno o dos días. Si captan la atención de Noboa o de uno de sus entrenadores, reciben un período de prueba de 30 días y una camiseta violeta. Si mantienen su nivel de excelencia, se les asigna una camiseta de malla negra.

"Esta es la base de la pirámide del béisbol actual", dice el asesor Milton Jamail.

Noboa ha calculado que de los 50 jugadores que entrenaban ese día,

menos de seis podrían viajar al gran país del norte para comenzar a competir en las ligas menores. Por supuesto, menos aún podrían llegar algún día a las grandes ligas.

La presión que ejerce Noboa o cualquier otro director de academia para que los jóvenes consigan una visa a fin de que puedan ingresar a los EE. UU., eleva tremendamente lo que está en juego y puede derivar en decisiones inadecuadas por parte de los jugadores. Aproximadamente, la mitad de los jugadores que tuvieron resultados positivos de esteroides desde que comenzaron las pruebas en el año 2004 provenían de países latinoamericanos. "Vienen de países muy pobres", dijo el cátcher de las grandes ligas Javy López (originario de Puerto Rico) a la revista *Newsweek* en el año 2006, "y parte de eso tiene que ver con la desesperación por llegar a las grandes ligas y convertirse en superestrella".

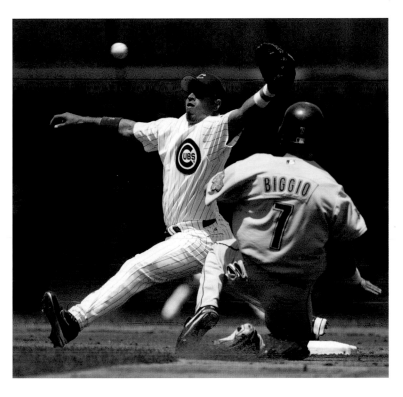

Los jugadores sin contrato firmado de los EE. UU., Canadá y Puerto Rico quedan sujetos al draft anual amateur de las Grandes Ligas de Béisbol. Según Arturo J. Marcanco Guevara y David P. Fidler, autores de *Stealing Lives: The Globalization of Baseball (Robando vidas: la globalización del béisbol)* y de *Tragic Story of Alexis Quiroz (La trágica historia de Alexis Quiroz)*, el draft hizo que el proceso fuera "formal y transparente para que los adolescentes vulnerables no debieran tratar con los cazatalentos persuasivos de las grandes ligas". Otros países como México, Japón y Corea cuentan con federaciones nacionales que negocian habitualmente con equipos de las MLB antes de que sus jugadores puedan ingresar a las grandes ligas. El resto del mundo, que incluye Venezuela y la República Dominicana, ha sido comparado con la naturaleza caótica del ambiente imperante en las primeras épocas del Lejano Oeste de los EE. UU.

Por ejemplo: los aspirantes que viven en países latinos primero son repre-

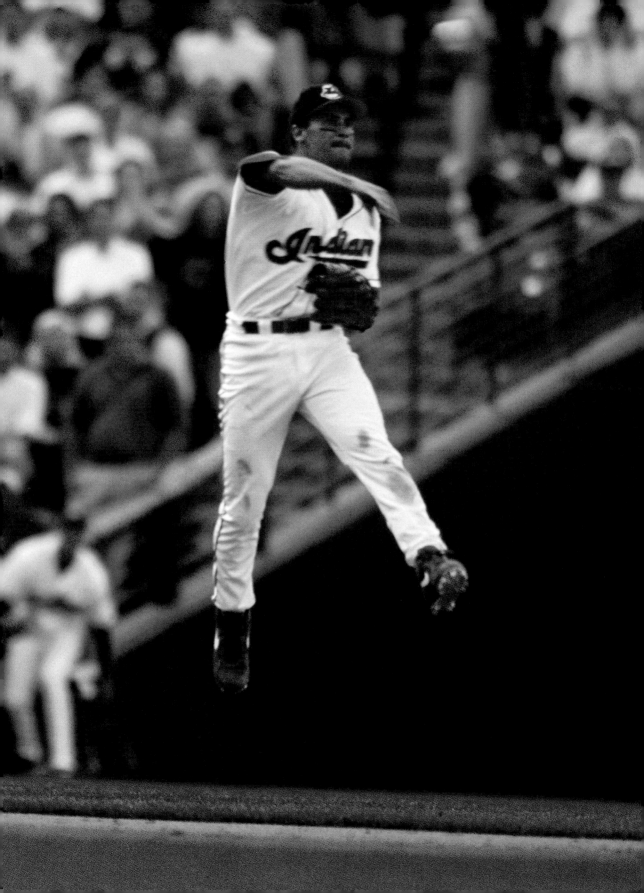

sentados por *buscones,* o cazatalentos locales, al inicio de sus ambiciones profesionales. *Los buscones* no están autorizados ni regidos de modo alguno y tienen como rutina quedarse con el 25% del primer contrato, además del bono por la firma del contrato. Algunos de los *buscones* han sido bastante menos que útiles. El primer contrato profesional de Alfonso Soriano, por ejemplo, lo vinculó con un equipo japonés para toda su carrera profesional. Tuvo que retirarse oficialmente para salirse del pacto y, con el tiempo, llegó a las grandes ligas de los EE. UU.

Lo que alguna vez fue simplemente un juego que unía comunidades en Venezuela o la República Dominicana se convirtió en una industria, según dice el antropólogo del deporte Alan M. Klein. En el año 2004, casi 1,400 dominicanos jugaban en las ligas menores de los EE. UU. y miles más se encontraban en la isla en espera de firmar un contrato. Si uno o dos aspirantes tienen éxito por año, todo el proceso se paga solo. La gente del béisbol justifica esta "mentalidad de cargar los botes" porque les da posibilidades a muchachos que, de otra forma, pasarían el resto de su vida en la pobreza.

Sin embargo, como señala el historiador Roberto González Echevarría, es muy común encontrarse con injusticias o abusos, especialmente cuando los aspirantes latinos suelen ser percibidos como "talento barato y, en última instancia, desechable". En 1985, los Texas Rangers firmaron un contrato con Sammy Sosa, quien batearía más de 600 jonrones en las grandes ligas, por un valor de $3,500. En comparación, muchos jugadores estadounidenses gozan de contratos de rutina más importantes y, a menudo, de un bono por firma de contrato.

La posibilidad de que Venezuela sobrepase o no a la República Dominicana en términos de la cantidad de beisbolistas que llegan a las grandes ligas tendrá mucho que ver con las políticas relativas al desarrollo de jugadores. Algunos equipos de las grandes ligas no están precisamente ansiosos por hacer negocios con una nación cuyo líder es Hugo Chávez. Los veteranos lo ven como el sucesor de Fidel Castro y esa percepción no hizo más que reforzarse cuando los líderes socialistas participaron en un juego de exhibición de béisbol entre ambos países en 1999. En un concurso que se transmitió en ambos países, Chávez jugó las nueve entradas; comenzó en el montículo y luego pasó a primera base. El equipo de Cuba ganó 5-4 y, posteriormente, Chávez dijo que el juego había profundizado la amistad entre ambos países. Eso fue algo que los equipos de las MLB, alejados por obligación del talento cubano durante casi una generación, no deseaban oír.

Dejando a un lado a Chávez, uno de los jugadores venezolanos más prominentes es Omar Vizquel. Después de formar parte de los Seattle Mariners, equipo en el que una vez salvó el no-hitter de un compañero atrapando la bola

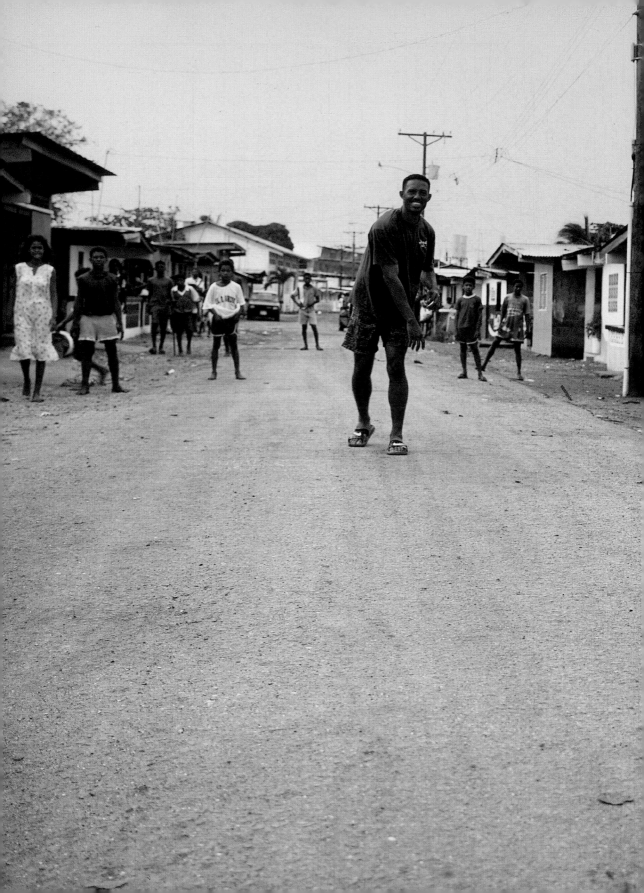

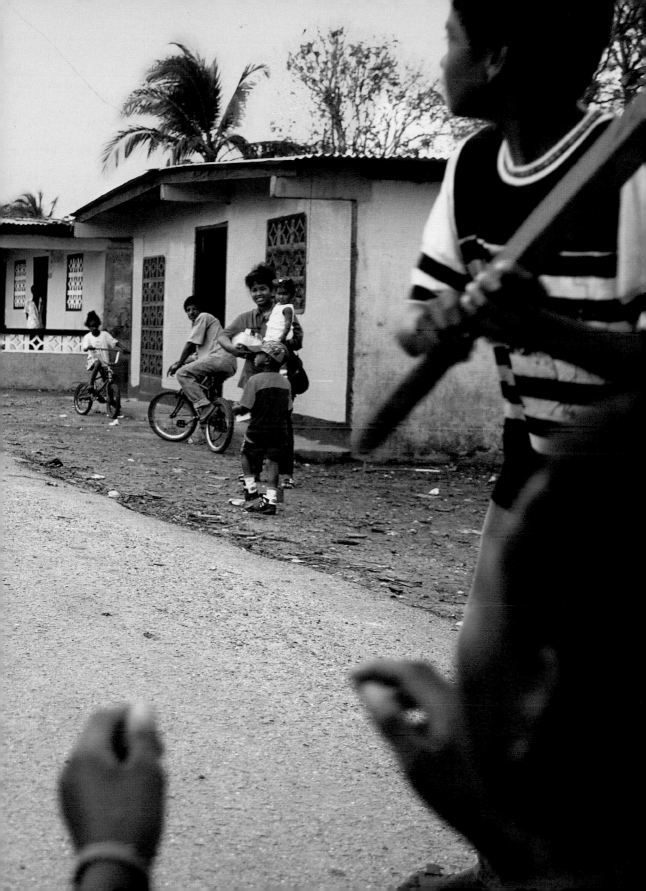

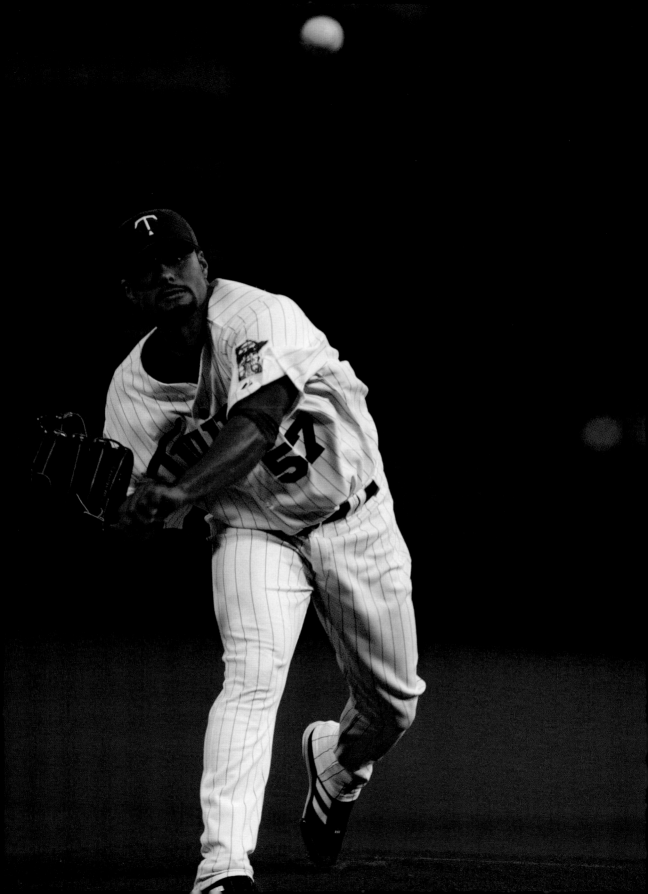

con la mano desnuda y lanzándola a primera base en el último out, Vizquel se convirtió en un integrante fundamental de los Cleveland Indians, que ganaran el campeonato de la Liga Estadounidense. En el año 2007, a los 40 años, seguía jugando como campocorto para los San Francisco Giants.

"No me sorprende que siga jugando a los 40 años porque siempre se cuidó mucho", declara Cal Ripken Jr., un hombre que sabe algo de durabilidad, al **San Francisco Chronicle**. "Opino que es uno de los mejores campocortos de mi época; por eso, seguramente se merece integrar el Salón de la Fama".

El pasado de Vizquel siempre estuvo relacionado con el juego. Desde que tenía 9 años, como campocorto del joven equipo nacional, Vizquel ha llevado el número 13. Es en honor a Dave Concepción, un ex beisbolista de su país natal. "Él fue a quien vi jugar", explica Vizquel. "Me gustaba. Quería ser como él".

Por supuesto, actualmente Venezuela es mucho más que un semillero de campocortos. Al llegar el año 2007, Johan Santana ya había ganado dos premios Cy Young como el mejor pítcher de la Liga Estadounidense y parecía destinado a ganar más. Miguel Cabrera, de los Florida Marlins, siguió los pasos de Andrés Galarraga y demostró que los latinos definitivamente podían batear, y fuerte.

Pese a las pocas probabilidades, el sueño del béisbol brilla con luz propia en estas tierras. Si se le pregunta a un aspirante acerca de los que lo precedieron, seguramente conocerá todas las historias. Por ejemplo: que Soriano era tan delgado y lento de niño que lo apodaban "Mula" o que Sammy Sosa era lustrabotas antes de firmar un contrato con un equipo de las grandes ligas. Que a Vladimir Guerrero lo invitaron a la academia de Los Angeles Dodgers únicamente porque su hermano mayor, Wilton, les había llamado la atención.

Vlad estuvo en la academia durante varias semanas antes de que los Dodgers lo dejaran ir. Consideraban que su swing era demasiado lento y circular como para llegar a las grandes ligas. Algunos días después, Guerrero se subió

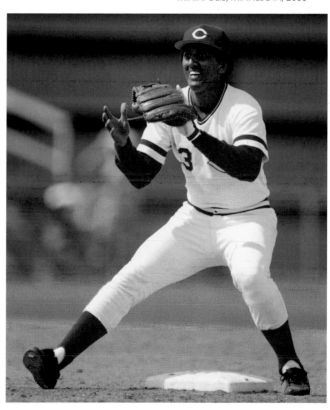

Abajo:

"LA MULA"

Alguna vez considerado
demasiado lento para las
grandes ligas, en la actualidad
Alfonso Soriano les recuerda a
muchos a Hank Aaron.

2001

Enfrente:

SAMMY SOSA

La carrera de jonrones entre
Sammy Sosa y Mark McGwire
durante el verano de 1998
rejuveneció el juego del béisbol.

2001

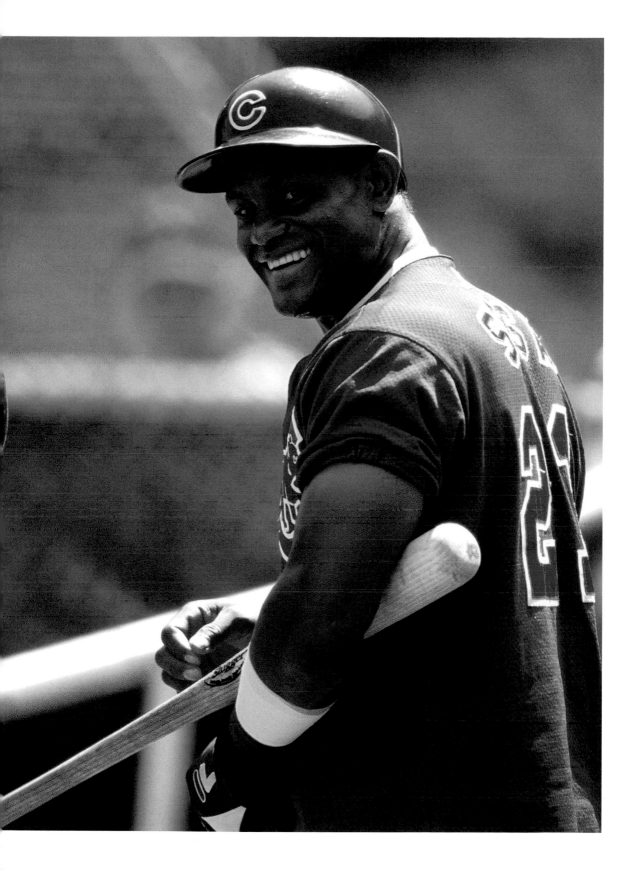

Abajo:

"VLAD, EL MALO"

Vladimir Guerrero, de Los Angeles Angels, festeja después de que su equipo se alzara con la corona de la División Oeste de la Liga Estadounidense.

OAKLAND, CALIFORNIA
2005

como acompañante a la motocicleta de un amigo para asistir a una prueba con los Montreal Expos. Se torció un músculo corriendo a primera base después de su única oportunidad de batear. El cazatalentos de los Expos lanzó una moneda mentalmente y decidió ofrecerle un contrato. Tres años más tarde, Guerrero jugaba en las grandes ligas.

"El béisbol ha adquirido gran importancia para jugadores como yo, que provienen de la República Dominicana, porque es el mundo", dice Guerrero. "Es

Enfrente:

FORMIDABLE AL BATE

Albert Pujols ya ha conseguido cifras para la historia y es un favorito de la multitud en St. Louis.

ESTADIO SHEA, NUEVA YORK
2001

el mundo que podemos alcanzar, si tenemos suerte, somos buenos jugadores y trabajamos duro. Es donde todo nace y acaba".

También es un mundo en el que las historias a veces comienzan a mezclarse y a traspasar fronteras. Si le preguntamos a un niño estadounidense acerca de Albert Pujols o Alex Rodríguez, seguramente nos dirá que son sus compatriotas: totalmente estadounidenses. Después de todo, Pujols creció en los

Estados Unidos y Rodríguez nació en la ciudad de Nueva York. A diferencia de la primera oleada de estrellas latinas (Miñoso, Marichal y Alou), muchos de los beisbolistas actuales tienen un pie en su país natal y otro en los Estados Unidos. La experiencia que muchos de ellos comparten es que su llegada a las grandes ligas a menudo se debió a la perseverancia y, en ocasiones, a la buena fortuna.

La familia de Pujols emigró de la República Dominicana a los Estados Unidos cuando él tenía 10 años y se estableció en Independence, Missouri. Pese a una carrera secundaria estelar, pocos equipos estaban interesados en contratar a Pujols. Los St. Louis Cardinals lo eligieron en la decimotercera ronda del draft de 1999 y Pujols llegó a las grandes ligas en forma definitiva dos años más tarde, cuando ganó los honores como Novato del Año en la Liga Nacional.

Actualmente, Pujols no sólo es uno de los mejores jugadores en actividad sino que, además, está emulando a los grandes de todos los tiempos. Es el primer jugador desde Ted Williams que comenzó su carrera con seis temporadas consecutivas con un RBI de 100. En el año 2005, fue el Jugador más Valioso de la liga y casi hace llegar a los Cardinals a la Serie Mundial con un dramático jonrón de dos outs en la novena entrada contra los Houston Astros. Para los aficionados de St. Louis, los jonrones de Pujols definitivamente se consideran las corridas postemporada más memorables.

Después del juego, Pujols volvió a su hogar en el vuelo chárter del equipo. Según el *St. Louis Post-Dispatch,* a las cuatro de la mañana abrió la puerta de su casa y encontró a A.J., su hijo de 5 años, esperándolo.

"Te amo, papá", dijo el niño. "Me alegro de que estés en casa".

Páginas siguientes:
"MIGGI"

Miguel Tejada, de los Oakland A's, festejando después de su hit para ganar el juego en el Network Associates Coliseum el 3 de agosto de 2003 en Oakland, California. Los Oakland A's derrotaron 2-1 a los New York Yankees.
OAKLAND, CALIFORNIA, **2003**

Abajo:

"A-ROD"

Alex Rodríguez busca hacer un palomón. Entre los jugadores mejor pagos del deporte, se convirtió en uno de los bateadores de jonrones más constantes de la historia del béisbol.

OAKLAND, CALIFORNIA, **2002**

Después, mientras subía las escaleras para ir a dormir, A.J. le dijo por sobre el hombro: "Lindo jonrón".

La historia de Alex Rodríguez tiene mucha similitud con la de Pujols. Nacido en la ciudad de Nueva York, A-Rod volvió a la República Dominicana con su familia cuando era joven. Cuando la economía de la isla sufrió una depresión, la familia Rodríguez volvió a mudarse, esta vez a Miami. Procurando adaptarse, Alex solía observar las prácticas del equipo de béisbol local por las tardes fuera de su escuela primaria.

Un día el cátcher habitual no se presentó y el entrenador le preguntó a Rodríguez si podía jugar en esa posición. Pese a que Rodríguez nunca había jugado de cátcher en su vida, dijo que sí. Poco después, el padre de Rodríguez fue a trabajar a Nueva York. Nunca volvió con su familia. El equipo de béisbol y su entrenador se convirtieron en la segunda familia de Rodríguez.

"Amo el béisbol", dice Rodríguez, uno de los jugadores de mayores ingresos. "Eso es lo que mucha gente realmente no comprende acerca de mí. Es lo que me motiva".

En ocasiones, sin embargo, ser ciudadano del mundo puede resultar complicado. Antes del juego inaugural del Clásico Mundial de Béisbol, Rodríguez no sabía para qué equipo jugar: ¿los Estados Unidos o la República Dominicana? Finalmente, decidió jugar para el equipo nacional de los EE. UU. pese a que una vez dijo: "Mis raíces son dominicanas. Allí nacieron mis padres".

Hacía más de medio siglo que Jackie Robinson había roto la barrera del color de piel en el deporte estadounidense. Si bien las MLB no se ofrecieron como voluntarias para el rol

social, sí le mostraron al resto del país que tanto blancos como negros podían jugar en el mismo equipo. Una evolución similar también se manifiesta actualmente entre los jugadores de piel blanca y morena. En la actualidad, muchos equipos cuentan con entrenadores, técnicos y personal administrativo bilingüe, desde los juegos de novatos hasta las grandes ligas. Los Cleveland Indians y los New York Mets no sólo enseñan inglés a sus mejores aspirantes sino que, además, los hacen estudiar en escuelas de la República Dominicana para que

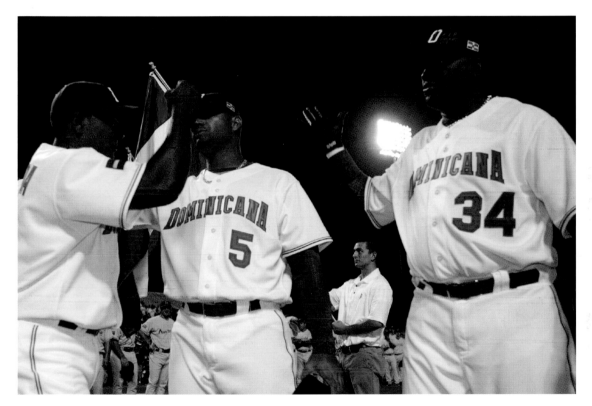

obtengan sus respectivos diplomas mientras practican béisbol.

En el año 2050, la mitad de la población de los EE. UU. será blanca no hispana, según las proyecciones de la Oficina del Censo de los EE. UU. y la otra mitad será gente de color en la que los latinos representarán el grupo más amplio. "Nací siendo parte de un grupo minoritario", dice el autor Paul Cuadros, "pero no moriré así. Los Estados Unidos se encuentran en medio de modificaciones demográficas fundamentales que alterarán para siempre el carácter nacional. En los próximos 50 años, habrá más gente como yo y la identidad del

Arriba:

CAMARADERÍA

Miguel Tejada es saludado por sus compañeros Albert Pujols y David Ortiz antes del juego del Clásico Mundial de Béisbol entre Australia y la República Dominicana. La R.D. ganó 6-4.
KISSIMMEE, FLORIDA, **2006**

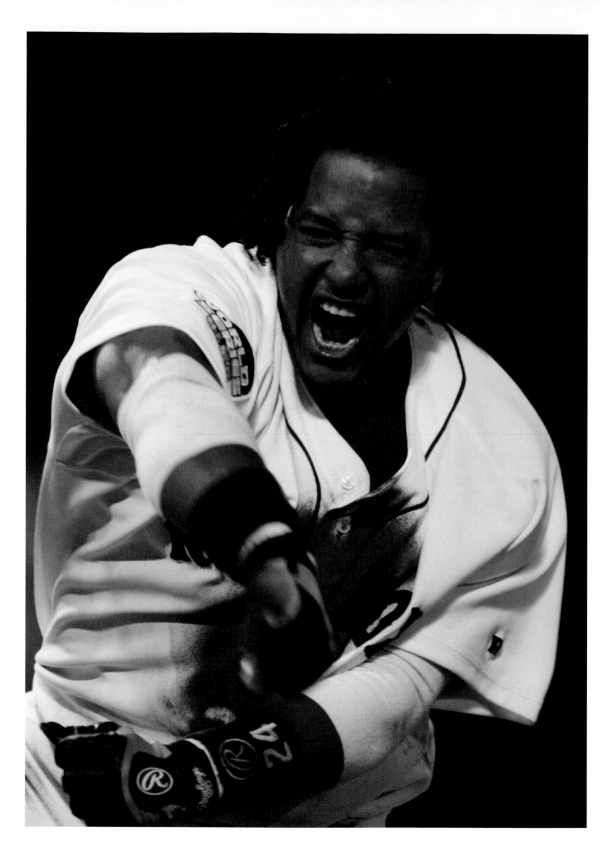

país se habrá transformado".

La pasión por el juego evidenciada por venezolanos, cubanos y dominicanos también ha ayudado a rejuvenecer un deporte que había perdido el rumbo con la cancelación de la Serie Mundial de 1994. Es muy frecuente que los jugadores y los mánager se enamoren del béisbol de tres jonrones y estación a estación predecible. ¿Nostálgico por los buenos tiempos en los que parecía que todo el mundo tomaba la base extra y el juego era reconocido por su dinamismo y fervor? Ese estilo de juego todavía se puede encontrar en América Latina. Los que han venido desde tan lejos tal vez le hayan dado al deporte una extraña segunda oportunidad, una oportunidad final de redención.

El béisbol ha comenzado a redescubrir su pasado, su desparpajo y estilo originales. En el sur de California, los Angels presionan a la oposición yendo de primera a tercera base en casi todos los hits al jardín. Así es como se enseña a los jóvenes aspirantes en sus respectivas organizaciones. Es algo sobre lo que insiste el mánager Mike Scioscia, el hombre que alguna vez atrapara los históricos lanzamientos de Fernando Valenzuela.

Otros equipos han encontrado un nuevo modo de ganar. Los Boston Red Sox se alzaron con su primera Serie Mundial después de 86 años reuniendo a un valeroso grupo de "idiotas" autoproclamados. Como bateadores principales se encontraban David "Big Papi" Ortiz y Manny Ramírez. En Detroit, un mánager de la vieja escuela llamado Jimmy Leyland y un bateador latino que se suponía lesionado, Magglio Ordóñez, llevaron a los Tigers al Clásico de Otoño. El mánager general de los New York Mets, Omar Minaya, creó un club llamado "Los Mets" debido a sus muchas estrellas latinas como Carlos Delgado, Carlos Beltrán y José Reyes, indudablemente el mejor nuevo jugador joven del momento.

En los últimos años, el Juego de las Estrellas se ha convertido en una vitrina para el talento internacional. Los venezolanos hicieron flamear sus banderas en el aire cuando Bobby Abreu ganó el concurso de bateo de jonrones en el año 2005. Dos años después, le tocó el turno a Vladimir Guerrero, ansioso de reclamar la corona. Cuando no pudo jonronear en sus primeros swings, David Ortiz solicitó que se detuvieran las acciones. El bateador de los Red Sox y su compañero dominicano avanzaron pesadamente a la base del bateador y arrojaron al aire el

Enfrente:

HACIENDO HISTORIA

Manny Ramírez, de los Boston Red Sox, celebra durante el Juego Uno de la Serie Mundial. Los Boston Red Sox volvieron a ganar la Serie Mundial después de 86 años.

BOSTON, MASSACHUSETTS
2004

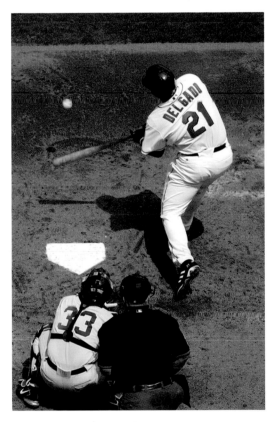

Arriba:

CARLOS DELGADO

Originario de Puerto Rico, Delgado se enorgulleció de jugar béisbol de invierno para Santurce, el viejo club de Roberto Clemente.

ESTADIO SHEA, NUEVA YORK
2006

bate de Guerrero. Luego, Ortiz le entregó una gran caja de madera a Guerrero
para que la revisara. De la caja, Ortiz sacó un bate nuevo, lo besó y se lo entregó
a Guerrero. Bien podría haber sido una escena de la película *The Natural (Lo nat-
ural)*. Inmediatamente, Guerrero logró cinco jonrones en sus siguientes nueve
entradas y batió a Alex Ríos en las finales.

Es posible que el incidente haya provocado risas en un público esta-
dounidense, pero la historia ya se estaba convirtiendo en fábula (otro de los
factores que contribuyen a la unión) en todo el
Caribe. El jonrón Derby tal vez sea pura emoción,
pero los beisbolistas admiten que pocas cosas del
juego son tan difíciles. Por ese motivo, las máximas
estrellas suelen optar por no participar. En las prác-
ticas de bateo, suelen practicar sus golpes hacia
todos los campos. Sus esfuerzos suelen ser con-
tenidos por una enorme jaula de bateo. Pero en el
concurso de las Estrellas, todo el mundo los observa
mientras batean en dirección a los cercos.

Por eso, cuando Guerrero (uno de los
favoritos) tuvo inconvenientes en San Francisco,
Ortiz y sus compadres se ocuparon de disipar la ten-
sión. En la misma ciudad en la que el idioma español
había sido prohibido en las tribunas de los Giants, la
parodia de Ortiz sirvió para romper el hielo. El temor
al fracaso desapareció y Guerrero, quien suele exhibir
una de las sonrisas más amplias en el ámbito del béis-
bol, no dejó de reír hasta ganar el título.

En la siguiente tarde, antes del propio Juego
de las Estrellas, la ex estrella del béisbol Willie Mays
(el "Say Hey Kid") tuvo el honor de lanzar la primera
bola de ceremonia. El legendario jugador de los
Giants ingresó por la puerta y se dirigió al campo
central, su posición durante los 22 años que jugó en
las grandes ligas, ante un estruendoso aplauso.
Caminó en dirección al cuadro por un corredor de
dos alineaciones de jugadores del Juego de las Estrellas enfrentados. José Reyes, el
campocorto de 24 años de los New York Mets y originario de la República
Dominicana, esperaba para recibir la bola como cátcher. Mays no pudo evitarlo y
le hizo señas para que retrocediera algunos pasos como diciendo que podía lanzar

la bola más lejos. La multitud estalló.

Después de un lanzamiento perfecto, Mays se tomó el tiempo de firmar la bola y entregársela a Reyes. "Fue lo más emocionante que me pasó aquí", dijo Reyes, "poder recibir una bola de uno de los más grandes beisbolistas de todos los tiempos. Conservaré esa bola toda la vida ".

La antorcha tenía un nuevo dueño. En una ciudad en la que el surgimiento de los latinos en el mundo del béisbol alguna vez causara tanta angustia, todos

sonreían cuando Mays se subió a un Cadillac El Dorado modelo 1958 color rosa para dar una vuelta alrededor del campo. Tal vez, algún día, la temporada 2007 y el Juego de las Estrellas se consideren el último vínculo de la edad de oro de Mays y Miñoso, Aaron y Clemente, con los tiempos modernos, en los que el béisbol podrá extenderse más allá de las fronteras y los idiomas, los estereotipos y los prejuicios.

"Pasado y presente", dice Omar Minaya. "Ese es uno de los grandes aspectos del béisbol. Siempre están presentes".

LEJOS DE CASA

JOSÉ LUÍS VILLEGAS

La siguiente es una historia de pasión por un juego y por el sueño americano. Es la historia de un inmigrante, cuya esencia vi escrita en la remera de un aspirante de la República Dominicana. "Baseball is Life" ("El béisbol es vida").

Es la ética que impulsó a los grandes y veteranos jugadores latinos de antaño e impulsa a las superestrellas y futuras estrellas de la actualidad. Definitivamente impulsó a Miguel Tejada, el estelar campocorto de los Baltimore Orioles. E impulsó a uno de los mejores amigos de Tejada, Mario Encarnación, un joven cuya vida ejemplifica las profundas motivaciones y las nefastas consecuencias que a veces entorpecen los sueños de los beisbolistas latinos.

En 1996, conocí a Tejada y a Encarnación en Baní, una ciudad costera de la República Dominicana. Habían crecido juntos jugando al béisbol en diamantes llenos de suciedad y eran aspirantes incipientes de los Oakland Athletics. Se estimó que Encarnación llegaría a ser una estrella y le ofrecieron un bono por firma de contrato de $10,000 para demostrarlo. A Tejada le pagaron $2,000.

Nadie esperaba mucho de Tejada en aquel entonces. Tenía 17 años, gritaba mucho y era algo salvaje. En mi primer viaje a la isla en 1993, visité el centro de entrenamiento de los Athletics. Tejada, un joven jugador en ese momento, solía saltar frente a mi cámara. Le saqué algunas fotos sólo para que me dejara en paz. Él quería que le prestaran atención.

Pero la cámara no miente y algunas de las imágenes que conseguí de la vida de Miguel son muy conmovedoras. Vivía en un barrio adyacente a un

PRIMERA SALIDA
Miguel Tejada cuenta una historia para alegrar el ambiente cuando los aspirantes viajan en autobús desde el centro de entrenamiento de los Athletics en la República Dominicana hasta el aeropuerto donde abordarían el avión con destino al campamento de primavera de los Oakland Athletics en Phoenix, Arizona. Mario Encarnación se encuentra adelante, a la derecha.
LA VICTORIA, REPÚBLICA DOMINICANA
1996

...ertedero de basura. El vecindario era un laberinto de calles sucias y casas abricadas con ladrillos de carbonilla. Era el hogar de gente humilde que dejaba a sus hijos correr desnudos en el calor del Caribe. Las imágenes parten el corazón porque capturan a un joven cuya vida estaba al filo de la navaja.

Cuando recuerdo el primer viaje en autobús hasta el aeropuerto que compartí con Tejada y Encarnación, puedo ver el primer destello del futuro éxito de Tejada. Todavía puedo oír el sordo ruido del motor de autobús y el chirrido de los viejos asientos a medida que recorríamos, entre tumbos, los caminos de tierra antes del amanecer. Encarnación, Tejada y un puñado de aspirantes viajaban por primera vez a los Estados Unidos para asistir a campamentos de entrenamiento de primavera. Fue un momento silencioso y tenso hasta que Tejada comenzó a contar chistes tontos. Todos comenzaron a reír y, por un instante, todos volvieron a la infancia.

A apenas un año de ese viaje en autobús, Tejada llegó a las grandes ligas. En 1998, ya era el campocorto titular de los Oakland Athletics. En el año 2002, fue elegido Jugador más Valioso de la Liga Estadounidense y al finalizar la temporada 2003, firmó un contrato de seis años por 72 millones con los Baltimore Orioles.

La historia de Encarnación fue distinta. Como jugador prometedor no logró satisfacer las expectativas de los cazatalentos de los Oakland Athletics. Tuvo breves períodos positivos en las grandes ligas con los Colorado Rockies y los Chicago Cubs, pero nunca pareció alcanzar el nivel de excelencia. No sabía batear bolas curvas. Solía lesionarse y carecía de la fuerza interior de Miguel. El béisbol puede devorar a los débiles. Incluso Michael Jordan, uno de los basquetbolistas más exitosos de la historia, recibió una lección de humildad al no poder sobresalir en las ligas menores.

En el año 2005, Encarnación murió en Taiwán, país en el que jugaba para los Mocoto Cobras. Intentaba iniciar su carrera en la Liga Profesional China. Mario tenía apenas 30 años. La autopsia revelaría que padecía un problema cardíaco congénito.

En enero del año 2006, volví a viajar a Baní para rendir mi tributo a Encarnación. Tejada se había encargado de pagar por el traslado del cuerpo de Encarnación de regreso a la República Dominicana y, posteriormente, pagó el funeral. Ese día, tomé una fotografía a Mario Jr. tirado sobre el piso del living de su departamento, con un bate de béisbol separado de la mano, a la sombra de su madre. Me sorprendí al darme cuenta de lo mucho que había querido a Mario, tanto como un amigo puede querer a otro.

Tejada y Encarnación compartieron mucho juntos, y también compartieron mucho conmigo. En cierto modo, todos vivimos un sueño de inmigrantes. Compartimos esta historia con una larga lista de otros inmigrantes y con los muchos excelentes beisbolistas de la historia, hombres como Roberto Clemente y Orlando Cepeda.

Esta es nuestra historia. "Baseball is Life" ("El béisbol es vida").

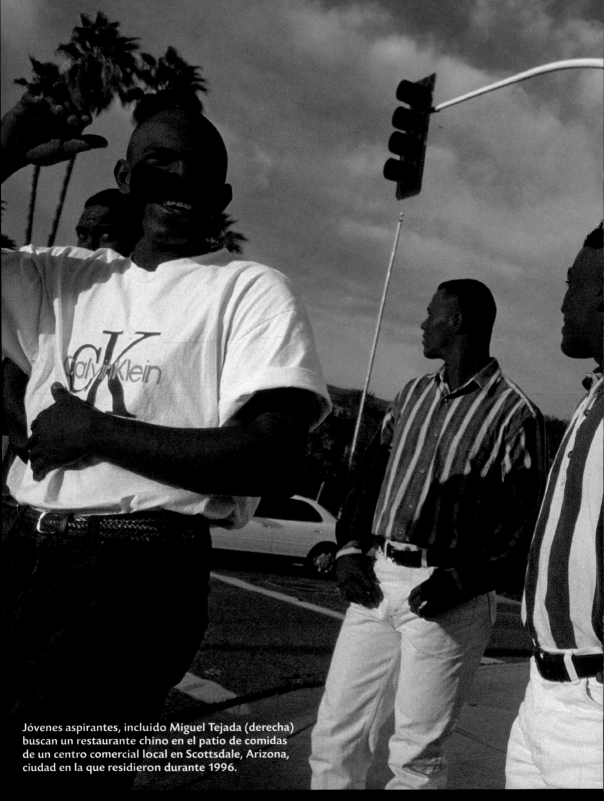

Jóvenes aspirantes, incluido Miguel Tejada (derecha)
buscan un restaurante chino en el patio de comidas
de un centro comercial local en Scottsdale, Arizona,
ciudad en la que residieron durante 1996.

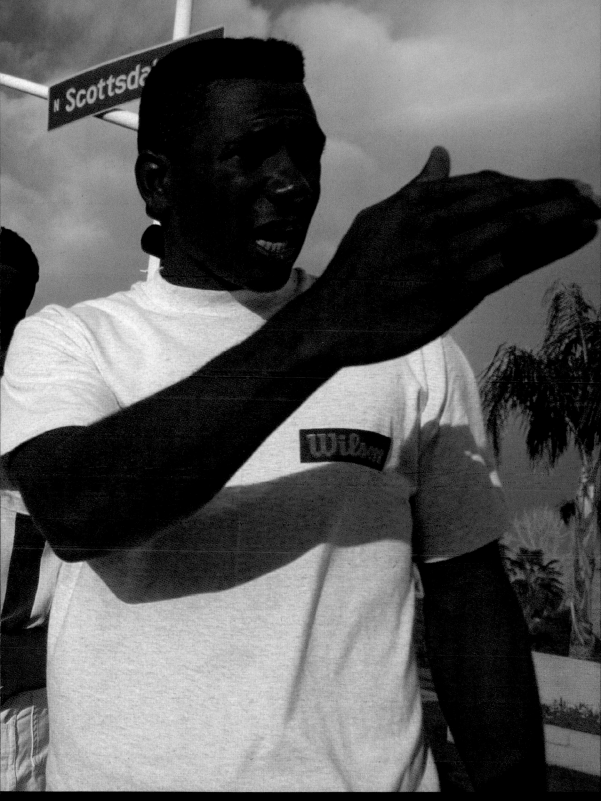

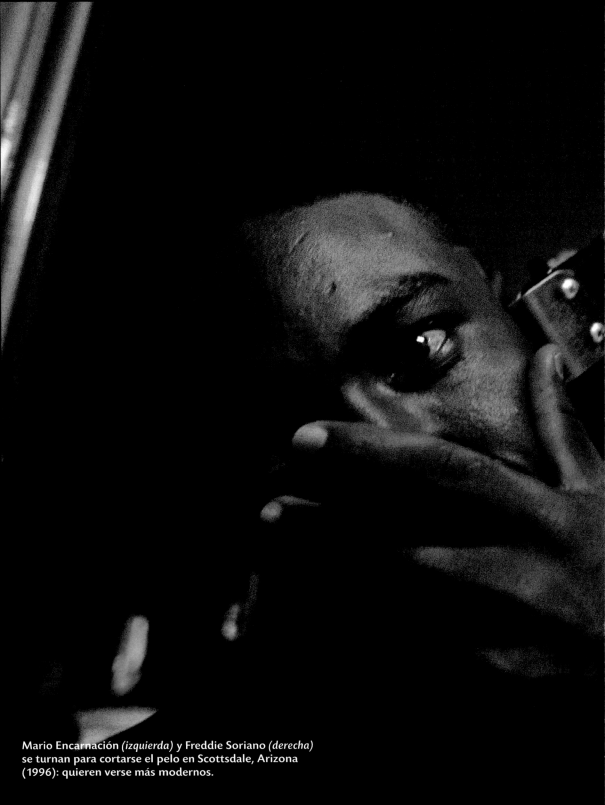

Mario Encarnación *(izquierda)* y Freddie Soriano *(derecha)*
se turnan para cortarse el pelo en Scottsdale, Arizona
(1996): quieren verse más modernos.

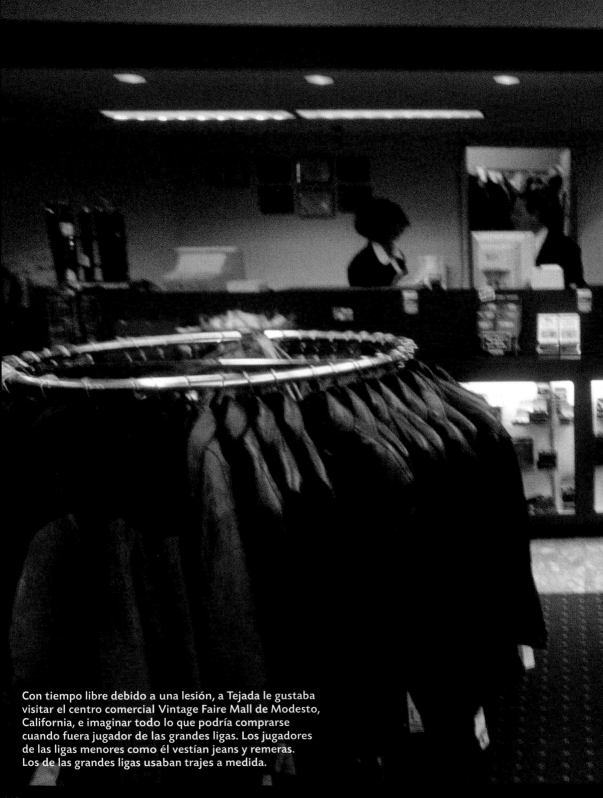

Con tiempo libre debido a una lesión, a Tejada le gustaba
visitar el centro comercial Vintage Faire Mall de Modesto,
California, e imaginar todo lo que podría comprarse
cuando fuera jugador de las grandes ligas. Los jugadores
de las ligas menores como él vestían jeans y remeras.
Los de las grandes ligas usaban trajes a medida.

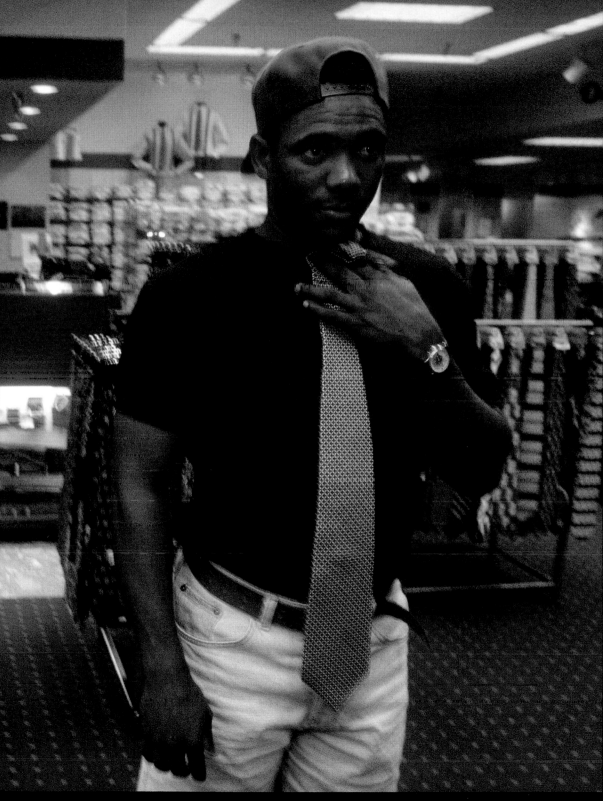

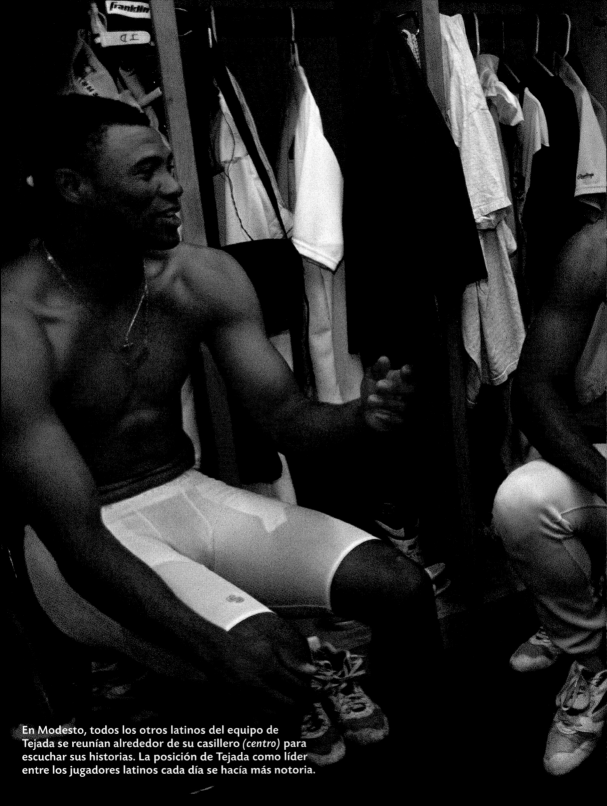

En Modesto, todos los otros latinos del equipo de
Tejada se reunían alrededor de su casillero *(centro)* para
escuchar sus historias. La posición de Tejada como líder
entre los jugadores latinos cada día se hacía más notoria.

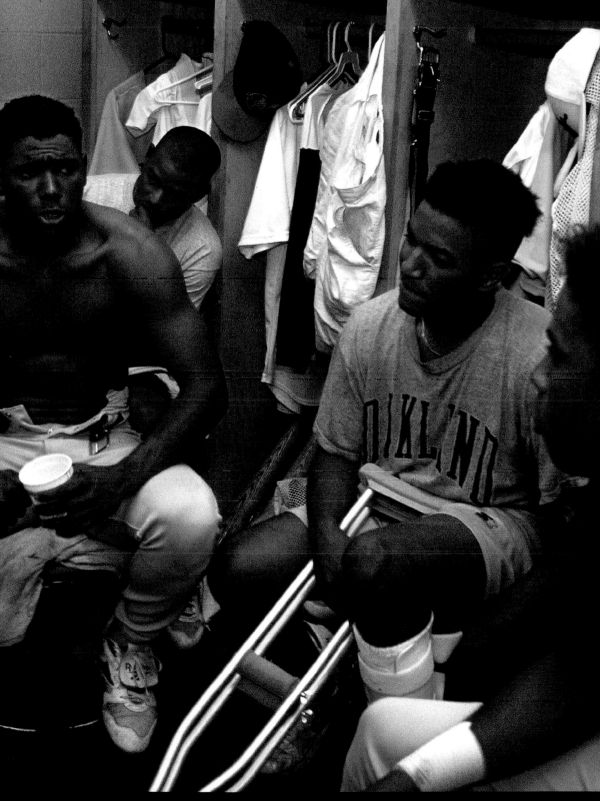

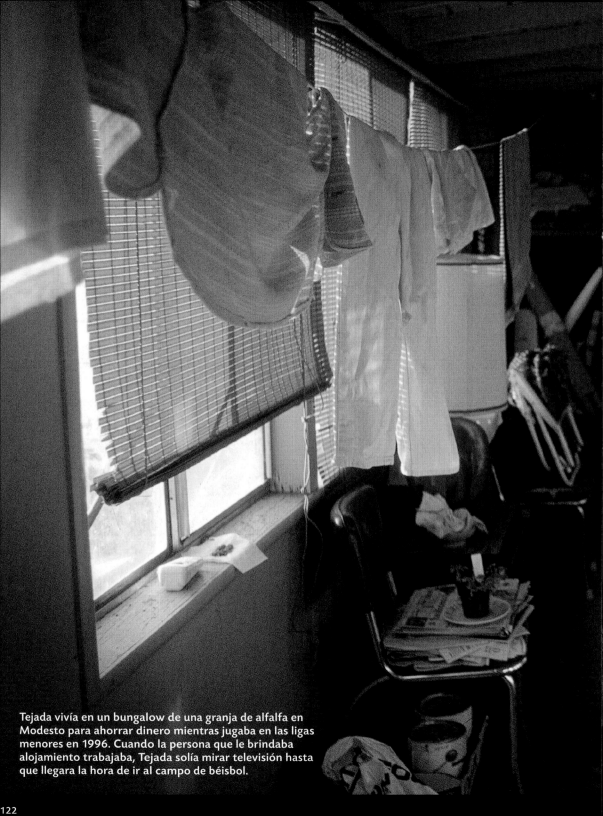

Tejada vivía en un bungalow de una granja de alfalfa en Modesto para ahorrar dinero mientras jugaba en las ligas menores en 1996. Cuando la persona que le brindaba alojamiento trabajaba, Tejada solía mirar televisión hasta que llegara la hora de ir al campo de béisbol.

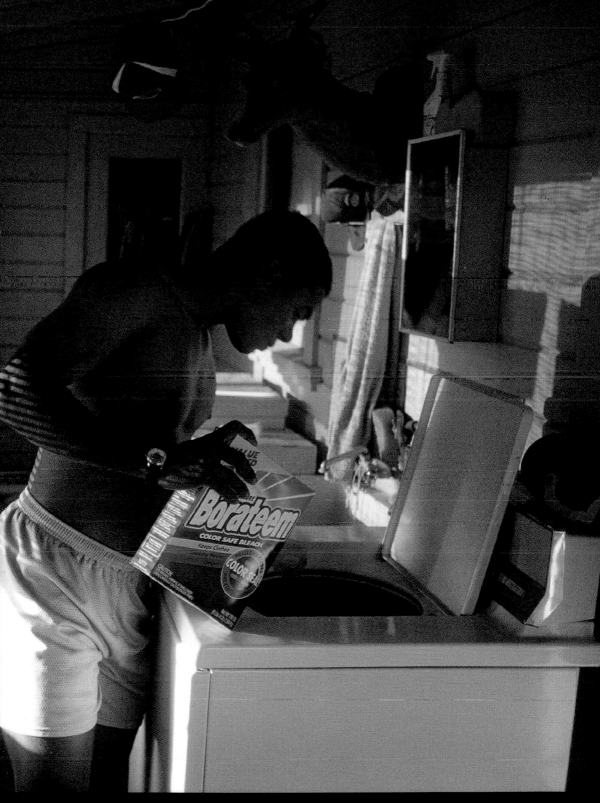

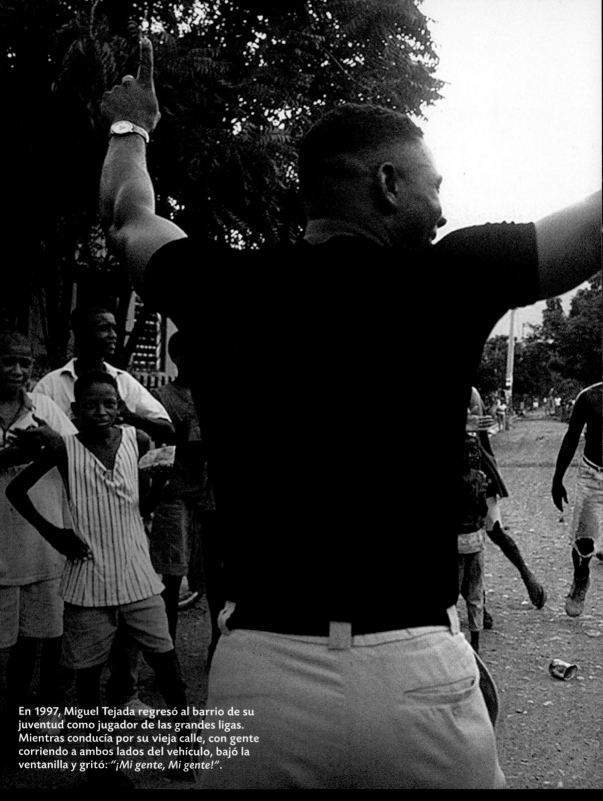

En 1997, Miguel Tejada regresó al barrio de su
juventud como jugador de las grandes ligas.
Mientras conducía por su vieja calle, con gente
corriendo a ambos lados del vehículo, bajó la
ventanilla y gritó: *"¡Mi gente, Mi gente!"*.

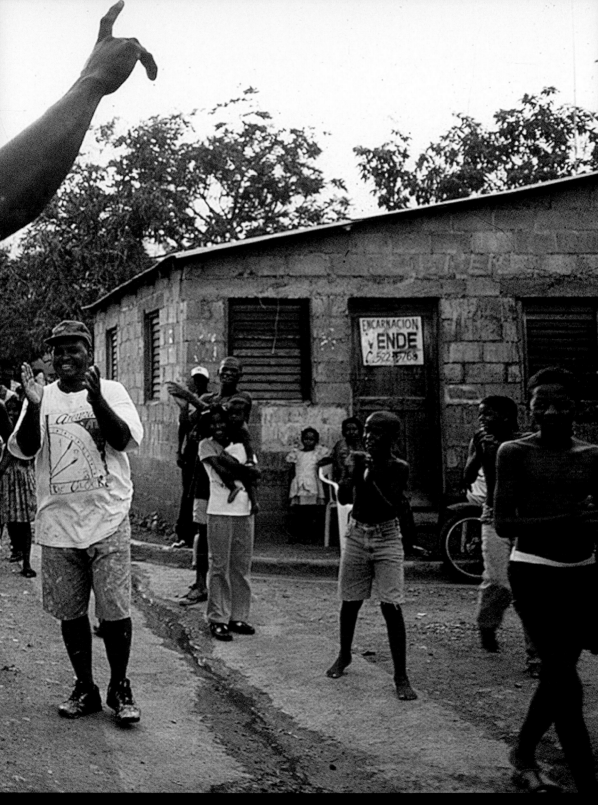

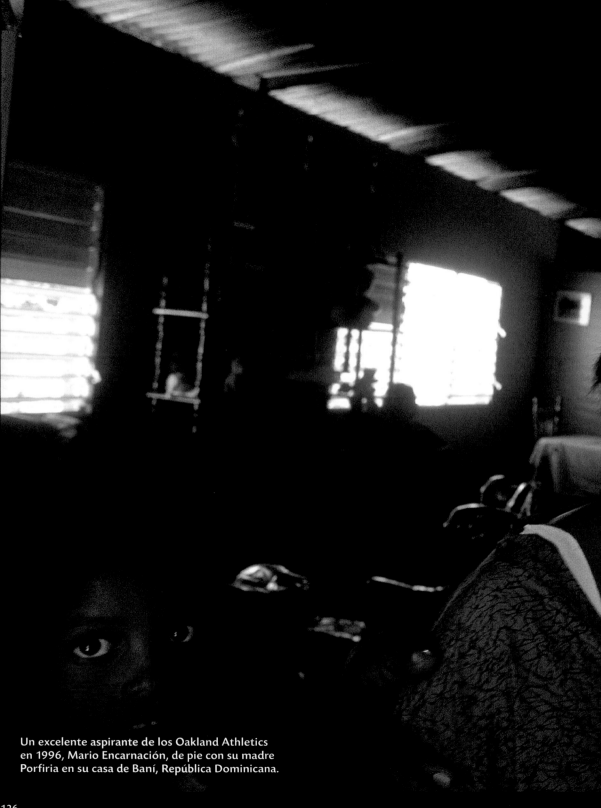

Un excelente aspirante de los Oakland Athletics en 1996, Mario Encarnación, de pie con su madre Porfiria en su casa de Baní, República Dominicana.

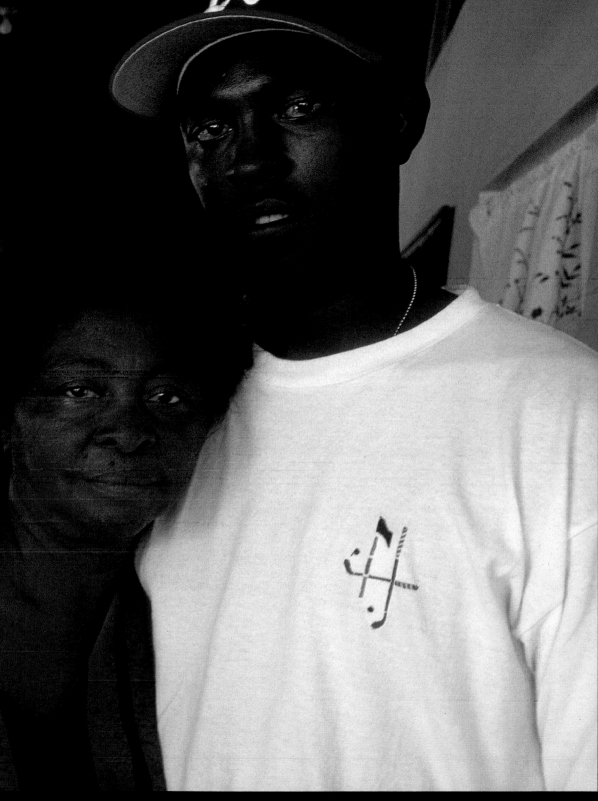

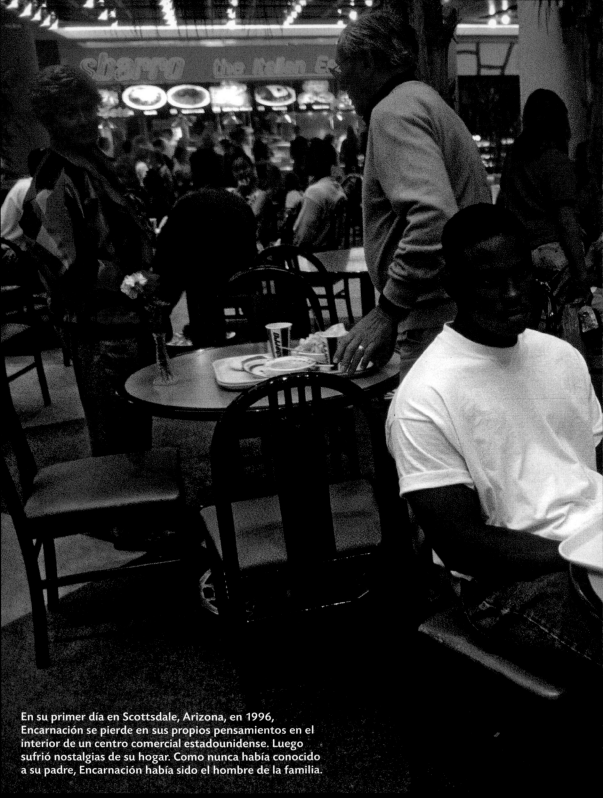

En su primer día en Scottsdale, Arizona, en 1996,
Encarnación se pierde en sus propios pensamientos en el
interior de un centro comercial estadounidense. Luego
sufrió nostalgias de su hogar. Como nunca había conocido
a su padre, Encarnación había sido el hombre de la familia.

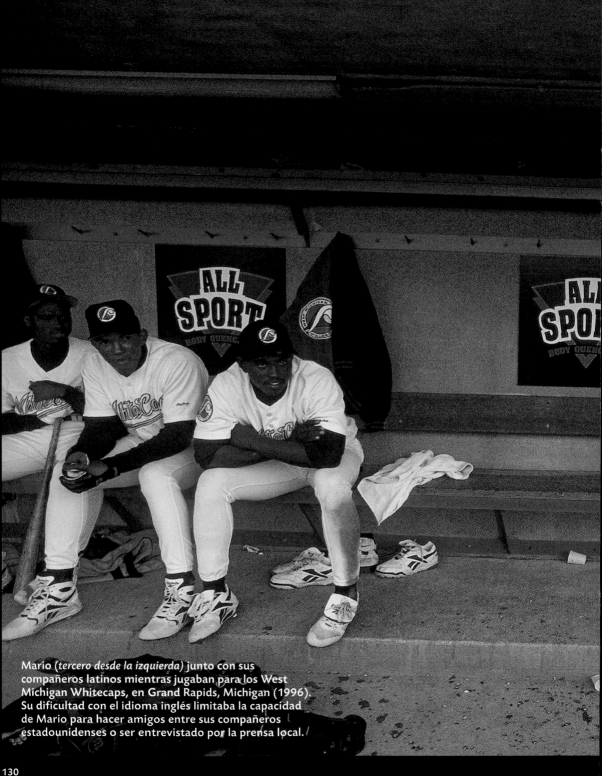

Mario (*tercero desde la izquierda*) junto con sus compañeros latinos mientras jugaban para los West Michigan Whitecaps, en Grand Rapids, Michigan (1996). Su dificultad con el idioma inglés limitaba la capacidad de Mario para hacer amigos entre sus compañeros estadounidenses o ser entrevistado por la prensa local.

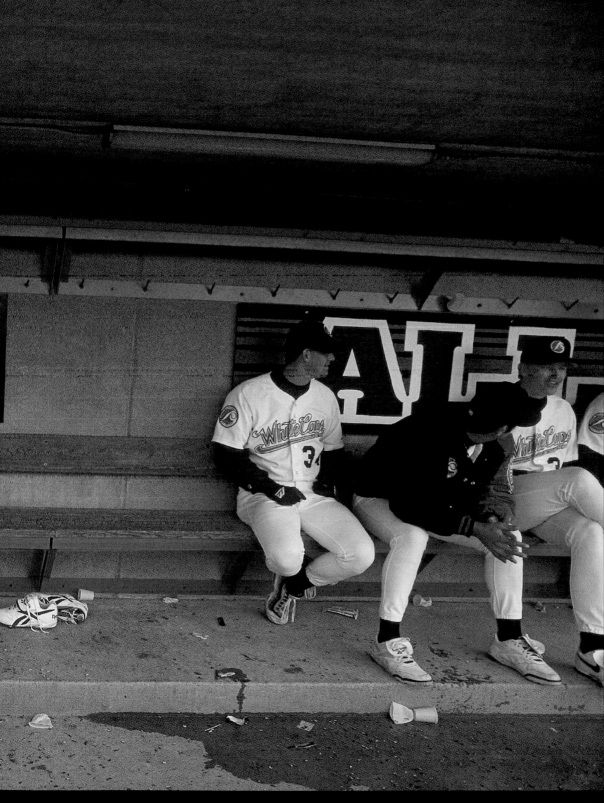

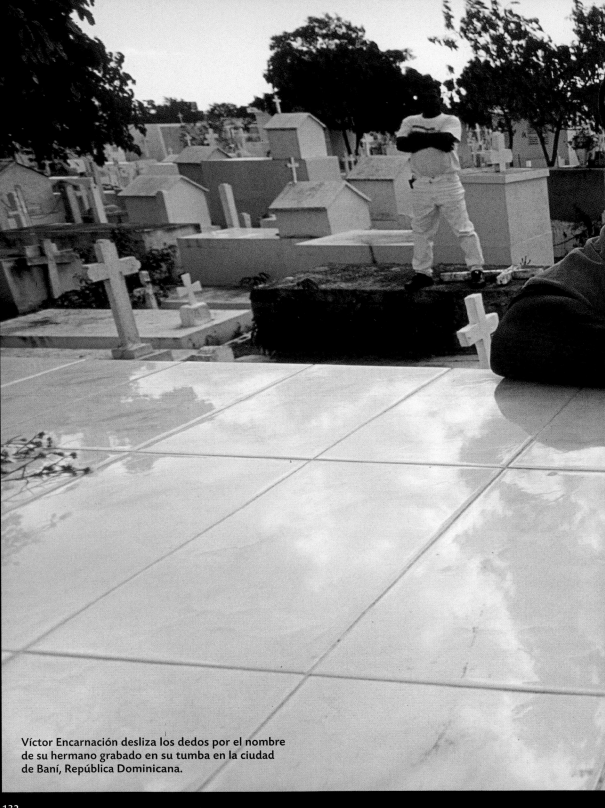

Víctor Encarnación desliza los dedos por el nombre
de su hermano grabado en su tumba en la ciudad
de Baní, República Dominicana.

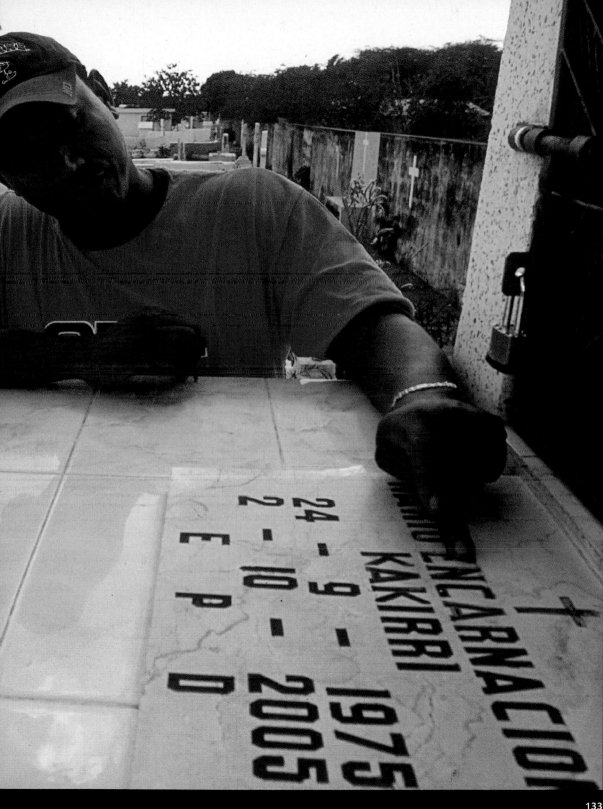

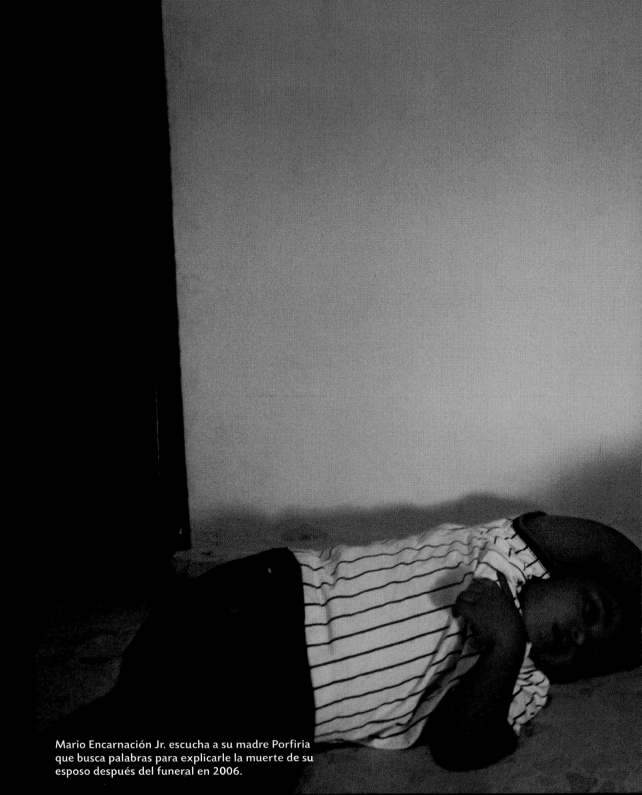

Mario Encarnación Jr. escucha a su madre Porfiria que busca palabras para explicarle la muerte de su esposo después del funeral en 2006.

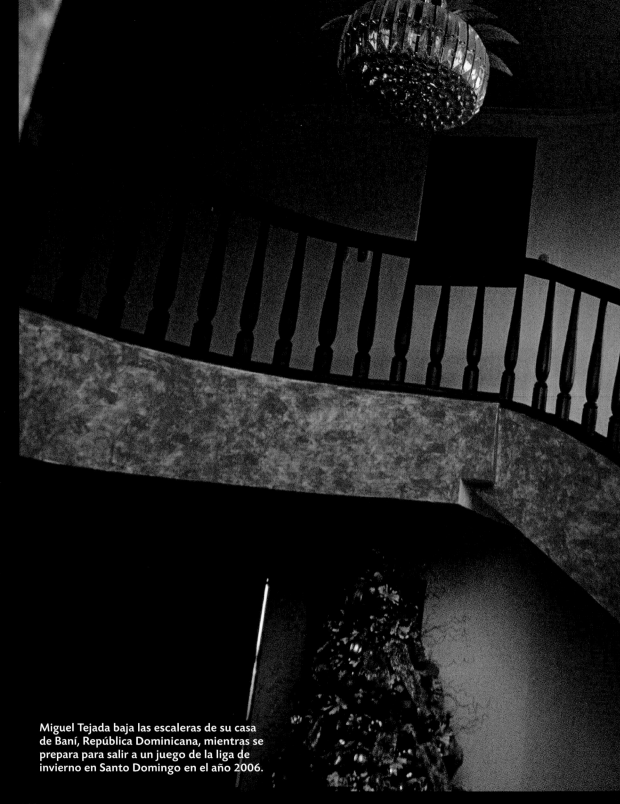

Miguel Tejada baja las escaleras de su casa de Baní, República Dominicana, mientras se prepara para salir a un juego de la liga de invierno en Santo Domingo en el año 2006.

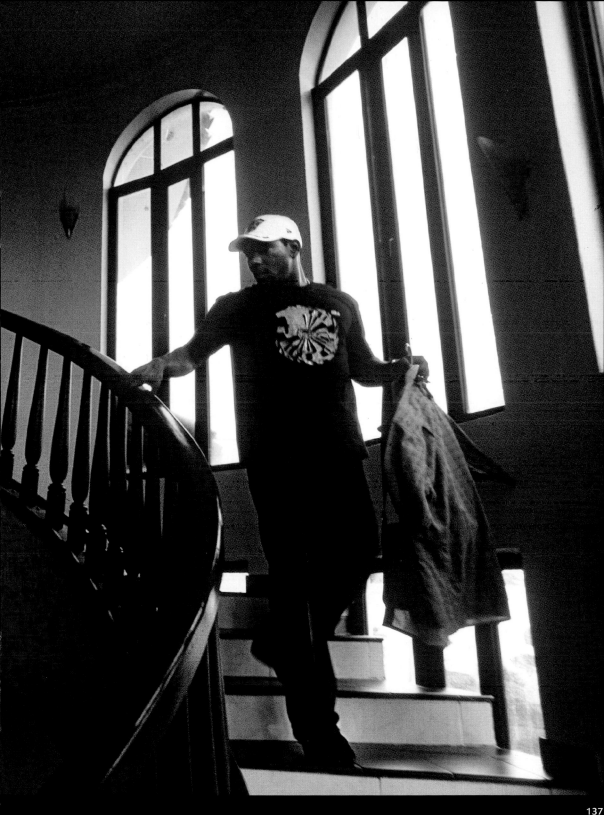

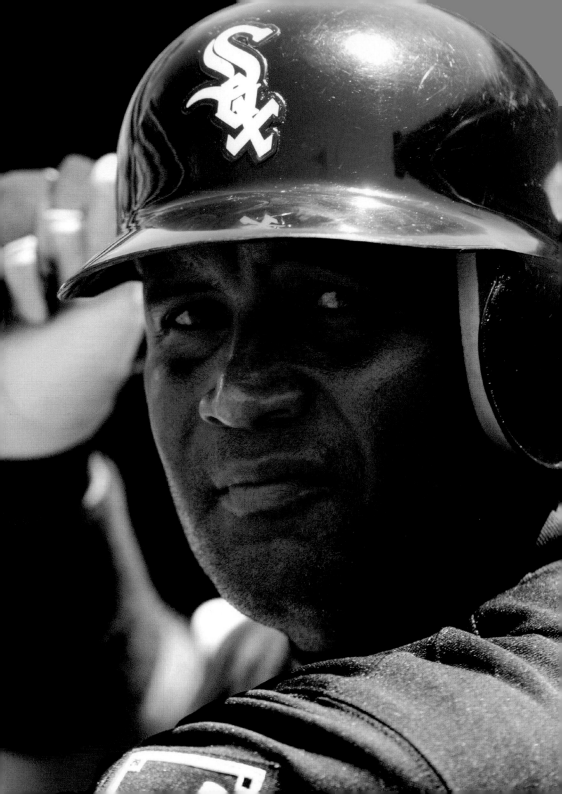

¿**Qué diferencia a un fantasma de una leyenda?** Tal vez dependa de quién te recuerda cuando todo termina o de si permites que el tiempo te marchite. Mejor aún, como dijera alguna vez Dylan Thomas, es enfurecerse con el ocaso de las luces.

Recuerdo, perseverancia, incluso furia. Por eso Davey Concepción, Juan Marichal, Orlando Cepeda, los hermanos Alou y tantas otras estrellas latinas siguen siendo íconos mucho después del fin de sus carreras deportivas. En definitiva, son las historias lo que atesoramos y nos rehusamos a olvidar. En ocasiones, esa clase de recuerdos se cierran en un círculo de consanguinidad, como el caso de Sandy Alomar Sr. y Jr. Ambos pudieron encontrar un lugar en los más altos escalafones del juego profesional. De eso sí vale la pena hablar, recordarlo. Con demasiada frecuencia, en la edad moderna, no nos hacemos ningún favor al olvidarnos tan fácilmente del pasado.

Por supuesto, el béisbol es un deporte construido sobre los cimientos del pasado. Pero la historia no siempre tiene que reducirse a una vieja fotografía o a un tablero de puntuación de un partido jugado hace mucho tiempo. La historia también se trata de seres de carne y hueso. Hasta puede tener voz.

"Hablaré acerca de todos los hombres de esos equipos mientras pueda", dijo Joe Morgan, el ex segunda base de los Cincinnati Reds, la noche que se reunió con sus compañeros de equipo para honrar a Davey Concepción. Morgan estaba de pie en el Great American Ball Park de Cincinnati rodeado por Sparky Anderson, Johnny Bench, Tony Pérez, George Foster y Lee May. Juntos, estos hombres eran la "Gran Máquina Roja", el mejor club de béisbol de la historia en este extremo de la región central. Fue la noche en la que los Reds retiraron el número 13, el de Concepción, en el año 2007. Después de la ceremonia, Concepción y Pérez se abrazaron.

"No me habría perdido este día por nada del mundo", dijo Pérez. "Fui compañero de habitación de Davey. Nos cuidábamos mutuamente. Nos ayudábamos a conseguir lo que necesitábamos para alcanzar el éxito. Así debe ser. Siempre le digo a la gente que así debe ser".

Enfrente:

DE TAL PALO, TAL ASTILLA
Un cátcher de gran reputación con una carrera de veinte años a sus espaldas, Sandy Alcp omar Jr. siguió los pasos de su padre, Sandy Alomar Sr. , quien jugó como segunda base y, al lado,
su hermano Roberto, quien también era segunda base.
OAKLAND, CALIFORNIA
2004

139

Abajo:

LUÍS OLMO

Olmo, el primer jugador de Puerto Rico que jugó en la Serie Mundial, tuvo una carrera profesional de seis años a nivel de las grandes ligas. Olmo pasó a formar parte del Salón de la Fama del Béisbol del Caribe en 2004.

Enfrente:

FELIPE ALOU

Alou, el primer dominicano que jugó con regularidad en las grandes ligas, marcó una distinguida carrera profesional de 17 años. Una vez finalizada su carrera como deportista, fue mánager de los Montreal Expos y, más tarde, de los San Francisco Giants.

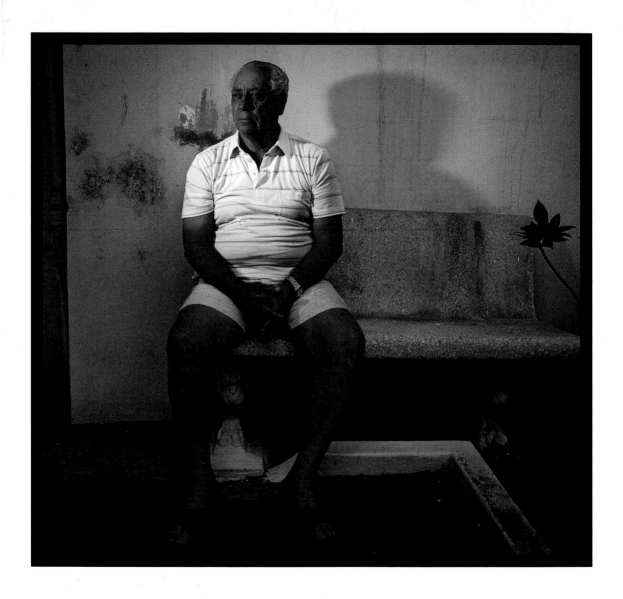

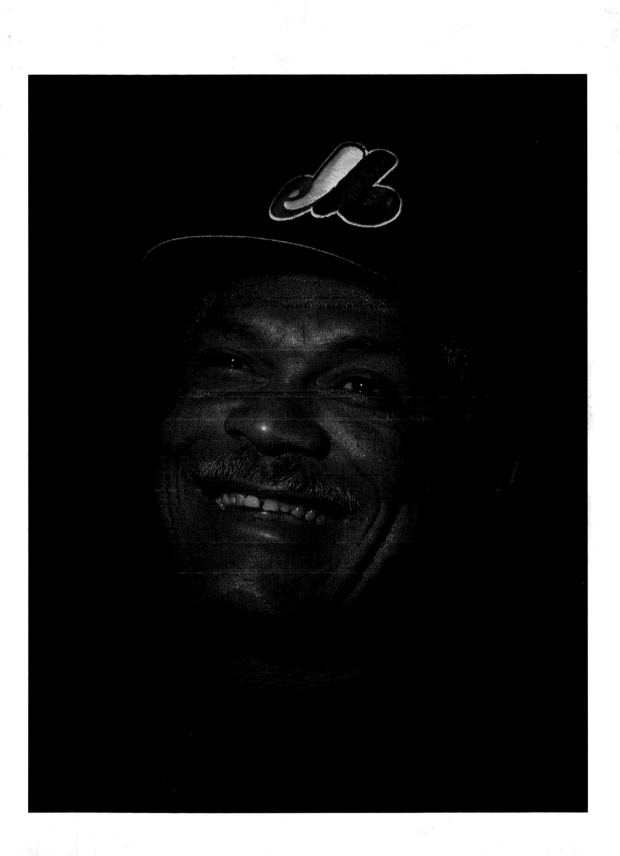

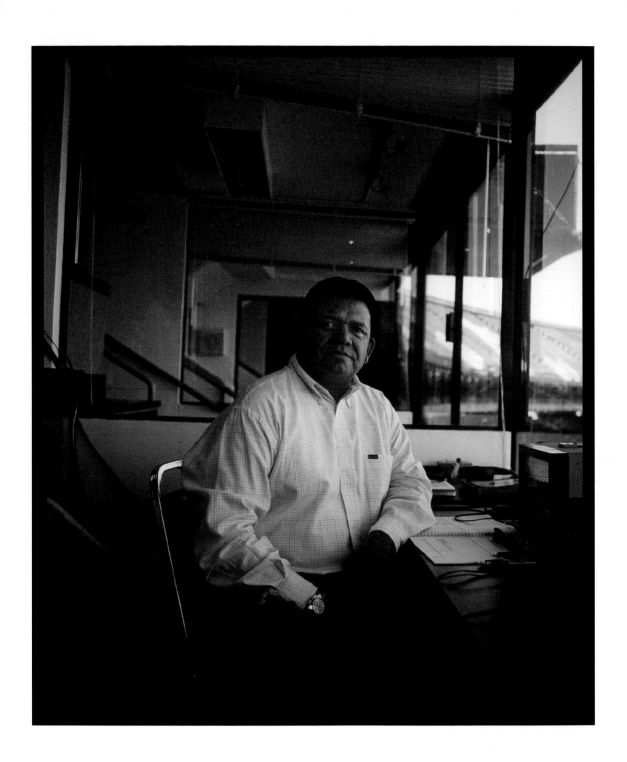

FERNANDO VALENZUELA

Seis veces elegido para el Juego de las Estrellas, Valenzuela fue el primer jugador galardonado con los premios Novato del Año y Cy Young en el mismo año. Una vez finalizada su carrera deportiva, se convirtió en comentarista de color para las emisiones radiales en español de Los Angeles Dodgers.

Arriba:

ALFONSO "CHICO" CARRASQUEL

Carrasquel, el primero de una larga lista de campocortos venezolanos, llegó a jugar 53 juegos consecutivos sin cometer errores. Murió en 2005.

TONY OLIVA

Ocho veces elegido para el Juego de las Estrellas, Oliva
jugó 15 temporadas en las grandes ligas, todas para los
Minnesota Twins. En primavera, se le suele encontrar
instruyendo a jóvenes jugadores en el complejo de
entrenamiento de los Twins en Fort Myers, Florida.

ROD CAREW

Antes de ingresar al Salón de la Fama del Béisbol Nacional en 1991, Carew fue siete veces líder de bateo de la Liga Estadounidense. Además, fue elegido como el Jugador más Valioso de la Liga Estadounidense en 1977. Ayudó a muchos jóvenes como entrenador de bateo de los Anaheim Angels.

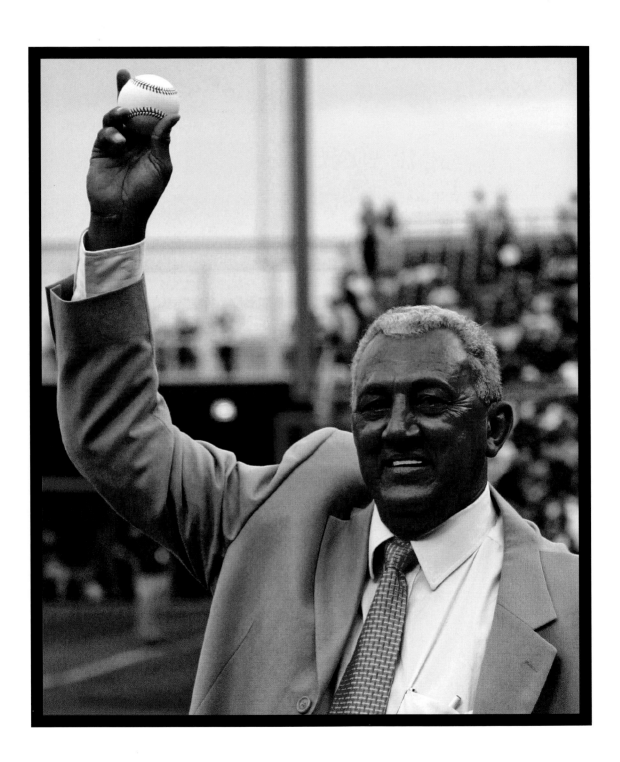

Enfrente:

DAVEY CONCEPCIÓN

Elegido nueve veces para el Juego de las Estrellas y galardonado en cinco ocasiones con el Guante de Oro, Concepción fue testigo de cómo retiraban su número, el 13 de la suerte, del equipo de los Cincinnati Reds en el año 2007. En Venezuela, es accionista de un equipo de béisbol de invierno en el que fue jugador y mánager durante años.

Abajo:

CÉSAR GERÓNIMO

Pieza clave de la "Gran Máquina Roja", de los Cincinnati Reds, Gerónimo ganó el Guante de Oro en cuatro ocasiones como jardinero central. Después de retirarse, se convirtió en entrenador de una academia de béisbol en su República Dominicana natal.

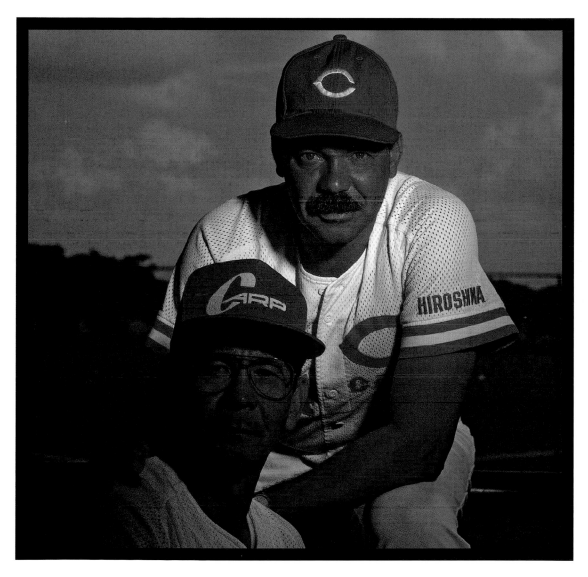

Abajo:
ORESTES "MINNIE" MIÑOSO

Bateador líder de la Liga Estadounidense en 1960,
Miñoso fue elegido siete veces para participar en el
Juego de las Estrellas durante sus 17 años de carrera.
Una vez retirado, permaneció en el área de Chicago,
lugar en el que es tan querido como el basquetbolista
retirado Michael Jordan.

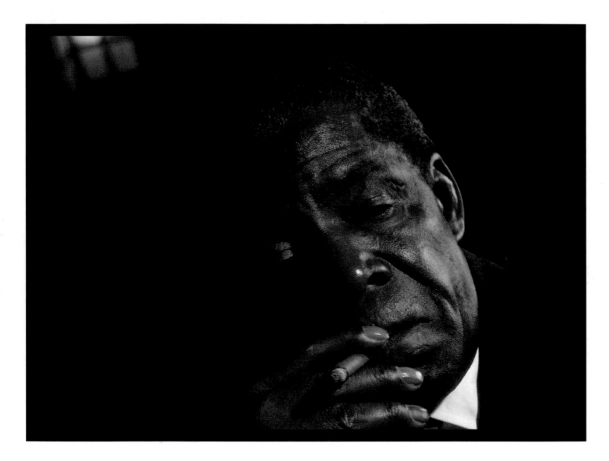

Enfrente:
JUAN MARICHAL

Jugador fijo en la rotación de los San Francisco Giants
durante 14 años, Marichal participó nueve veces en el
Juego de las Estrellas. Fue incluido en el Salón de la
Fama del Béisbol Nacional en 1983 y, en la actualidad,
es Ministro de Deportes de la República Dominicana.

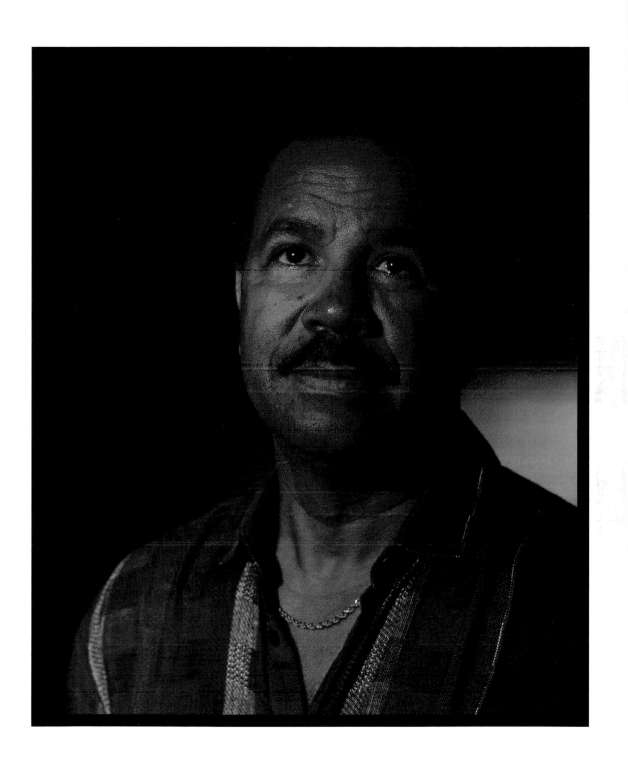

ORLANDO CEPEDA

Siete veces elegido para participar del Juego de las Estrellas, fue incluido en el Salón de la Fama en 1999 y siguió trabajando para su antiguo club de béisbol, los San Francisco Giants.

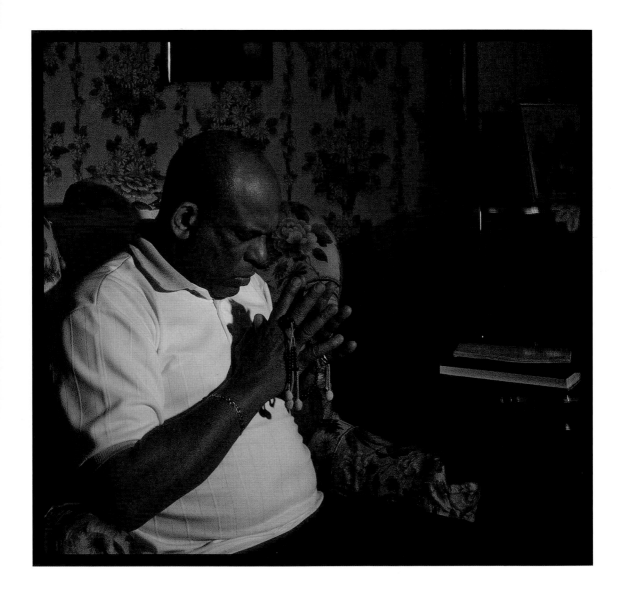

VIC POWER

Jugó durante 12 años en las grandes ligas y ganó el Guante de Oro siete años consecutivos por su excelencia defensiva en primera base. Murió de cáncer en el año 2005.

Enfrente:

SANDY ALOMAR SR.

Jugó durante 15 años a nivel de las grandes ligas. Sus hijos, Roberto y Sandy Jr., también fueron estrellas de las grandes ligas.

Arriba:

TONY PÉREZ

Jugó 23 temporadas en las grandes ligas. Fue incluido en el Salón de la Fama en el año 2000 y desarrolló tareas administrativas para los Florida Marlins.

1878, LA HABANA, CUBA

Primer juego de béisbol de liga en Cuba (Habana contra Matanzas).

Nemesio Guillo, un cubano que estudiaba en los Estados Unidos, lleva sus primeros bate y bola a su hogar en Cuba

Esteban Bellán se convierte en el primer latino que juega profesionalmente en los Estados Unidos cuando ingresa al campo en Troy, Nueva York

Cubanos que escapan de la Guerra de los Diez Años forman los primeros equipos de béisbol en la República Dominicana. La lucha contra la España colonial obliga a muchos cubanos a establecerse en Puerto Rico, México y Venezuela. Ellos llevan su juego a esos países. Los cubanos son conocidos como "los apóstoles del béisbol".

Primer juego entre clubes de los EE. UU. y Cuba (Almendares contra Hop Bitter de Massachusetts).

El millonario Jorge Pasquel, de la Liga Mexicana, atrae a Satchel Paige, Roy Campanella, Josh Gibson, Mickey Owen y Danny Gardella para que jueguen en México. Happy Chandler, comisionado de la MLB, declara "ilegal" a la Liga

Mexicana y los jugadores que opten por jugar en ella podrían ser sanciona-dos con la prohibición de jugar en las grandes ligas de por vida. Finalmente, los jugadores son reincor-porados después de un juicio promovido por Gardella.

Orestes "Minnie" Miñoso finaliza su contrato con Cleveland, pero pronto pasa a ser el preferido de la multitud con los Chicago White Sox. Elegido siete veces para participar del Juego de las Estrellas y considerado por muchos como el Jackie Robinson latino, fue la primera estrella de piel oscura del Caribe.

Chico Carrasquel de Venezuela llega a las grandes ligas y se inicia una lista de habilidosos campocortos prove-nientes de ese país: Luís Aparicio, Dave Concepción y Omar Vizquel.

Luís Castro de Colombia se convierte en el primer latino que juega en la Liga Estadounidense cuando ingresa al campo para jugar con los Philadelphia Athletics.

Rafael Almeida y Armando Marsans se convierten en los primeros cubanos que juegan en las grandes ligas cuando ingresan al campo para jugar con los Cincinnati Reds. Son seguidos por Adolfo Luque, apodado "El Orgullo de La Habana". Luque, un batallador diestro, compiló un récord de 194-179 durante 20 temporadas en las grandes ligas. En la Serie Mundial de 1933, sus 4 $\frac{1}{3}$ entradas como relevista sin ceder carreras aseguraron la victoria de los New York Giants en el juego decisivo.

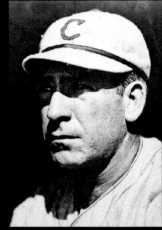

ADOLFO LUQUE

Martín Dihigo comienza a jugar para los Cuban Stars en las Ligas de Negros. A diferencia de Luque, Dihigo no tenía piel clara y, en consecuencia, no podía jugar en las grandes ligas de los EE. UU. Su debut profesional se registró 25 años antes de que Jackie Robinson quebrara la barrera del color de piel en los EE. UU. Como pítcher, Dihigo ganó 256 juegos de la Liga de Negros, según los informes de que se dispone. Fue consagrado en cuatro Salones de la Fama: Venezuela, Cuba, México y Cooperstown en los EE. UU. Resumiendo: es el mejor jugador al que nunca se le permitió participar en las grandes ligas. Pese a la barrera del color de piel, 39 cubanos llegarían a jugar en las grandes ligas antes del año 1946 gracias, en gran medida, a Joe Cambria, el legendario cazatalentos de los Washington Senators.

Ted Williams es llamado por los Boston Red Sox. Su madre, May Venzor, era méxico-americana. Más tarde, el Salón de la Fama de Cooperstown vende una remera con una lista de bateadores latinos, en la que se incluye el nombre de Williams.

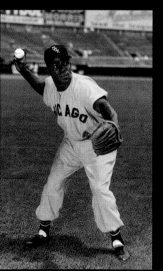

MINNIE MIÑOSO

Bobby Ávila de México es el primer latino nacido en el extranjero que gana el título de bateo de la Liga Estadounidense.

Roberto Clemente, el beisbolista puertorriqueño más famoso, no fue muy bien recibido cuando llegó a las grandes ligas. El primer día que ingresó al campamento de entrenamiento de primavera de los Pirates, uno de los periódicos locales lo catalogó de "hot dog". Poco tiempo después, es seguido por otra estrella puertorriqueña, Orlando Cepeda.

Fidel Castro, un auto-proclamado aficionado del juego, llega al poder en Cuba. Al dirigir el país hacia el socialismo, Castro declara que los cubanos ya no jugarán profesional-mente en las grandes ligas. Así finaliza el reina-do de Cuba como mayor exportador de talento beisbolísticos hacia los EE. UU.

Felipe Alou, de la República Dominicana, comienza a jugar para los San Francisco Giants. Pronto se le unirían sus hermanos Matty y Jesús, así como Juan Marichal, pítcher del Salón de la Fama.

Entre ellos, Clemente y Cepeda se alzan con la Triple Corona de la Liga Nacional. Clemente fue líder de bateo de la liga y Cepeda lo fue en jonrones y RBI.

En su primera temporada completa en las grandes ligas, el potente bateador cubano Tony Oliva gana el título de bateo de la Liga Estadounidense. Vuelve a lograrlo la temporada siguiente.

DANNY GARDELLA (izquierda) CON JORGE PASQUEL

Rod Carew, nacido en la zona del Canal de Panamá, es el nuevo segunda base de los Minnesota Twins.

Después de ser vendido de San Francisco a St. Louis, Orlando Cepeda se convierte en el ganador unánime del premio al Jugador más Valioso de la Liga Nacional.

Sammy Sosa, que creciera en medio de la pobreza en la República Dominicana, desafía el récord de Mark McGwire de jonrones en una sola temporada.

Dennis Martínez de Nicaragua logra una planilla de lanzamientos perfecta junto a los Montreal Expos. En esa temporada, también termina como líder en ERA, entradas sin conceder ca-rreras y juegos completos de la Liga Nacional.

El desertor cubano Livan Hernández es el Jugador más Valioso de la Serie Mundial junto a los Florida Marlins. Pocas semanas después, su medio her-mano Orlando "El Duque" Hernández, escapa de Cuba y se convierte en otro firme jugador en juegos de postemporada.

Iván Rodríguez (Puerto Rico) supera por poco a Pedro Martínez (República Dominicana) y se convierte en el primer cátcher que gana el premio como Jugador más Valioso de la Liga Estadounidense desde Thurman Munson en 1976.

Albert Pujols, nacido en la República Dominicana, comienza a jugar para los St. Louis Cardinals. Sus estadísticas pronto se compararon con las de integrantes del Salón de la Fama como Joe DiMaggio y Ted Williams.

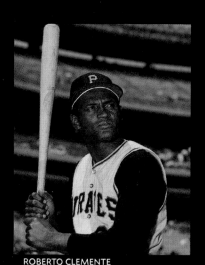

ROBERTO CLEMENTE

1971

Roberto Clemente lleva a los Pittsburgh Pirates a la Serie Mundial, en la que baten a los favoritos Baltimore Orioles. Clemente es el Jugador más Valioso de la Serie con un promedio de bateo de 0.414 y una verdadera estrella en el campo. Posteriormente, en la tribuna victoriosa, Clemente inicia la entrevista para la televisión nacional hablando en español y agradeciendo a sus padres que se encuentran en su Puerto Rico natal.

1972

En su última temporada al bate, Roberto Clemente consigue el hit número 3,000 de su carrera, una ponchada doble en el jardín izquierdo central. En la víspera de Año Nuevo, muere en un accidente de avión mientras transportaba alimentos y suministros a las víctimas de un terremoto en Nicaragua.

Tony Pérez (Cuba) y Davey Concepción (Venezuela) llevan a los Cincinnati Reds, también conocidos como "La Gran Máquina Roja", al título de la Serie Mundial.
1975

Rod Carew tiene un promedio de bateo de 0.388, a ocho hits de convertirse en el primer jugador desde Ted Williams (1946) en lograr un promedio de bateo superior a 0.400 a nivel de las grandes ligas.
1977

Con su equipo de pitchers reducido, el mánager de Los Angeles Dodgers, Tommy Lasorda, le confiere la titularidad en el partido inicial a un zurdo mexicano de 20 años, Fernando Valenzuela. El recién llegado responde con una entrada que no concede carreras de cinco hits.
1981

Tony La Russa, que creciera en un hogar de habla hispana en Tampa, es mánager de los Oakland A's. Derrotan ampliamente a su rival de la otra bahía, los San Francisco Giants, en la Serie Mundial.
1989

2002

Joe Torre, mánager de los New York Yanquees, nombra a cuatro campocortos para el equipo del Juego de las Estrellas de la Liga Estadounidense (Derek Jeter, Nomar Garciaparra, Omar Vizquel y Miguel Tejada) detrás del titular Alex Rodríguez. Todos son de ascendencia latina, excepto Jeter.

Omar Minaya es nombrado mánager general de los Montreal Expos.

ALBERT PUJOLS

2003

El méxico-americano Arte Moreno se convierte en el primer latino en ser propietario de un club de béisbol cuando compra a Los Angeles Angels a la Walt Disney Co.

2006

"Los Mets", dirigidos por Carlos Beltrán, Carlos Delgado y la incipiente estrella José Reyes, llegan al campeonato de la Liga Nacional, pero pierden con el equipo de Albert Pujols: los St. Louis Cardinals.

2007

Actualmente, los jugadores de las grandes ligas nacidos en la República Dominicana superan en cantidad a los de todos los demás países, salvo los EE. UU.

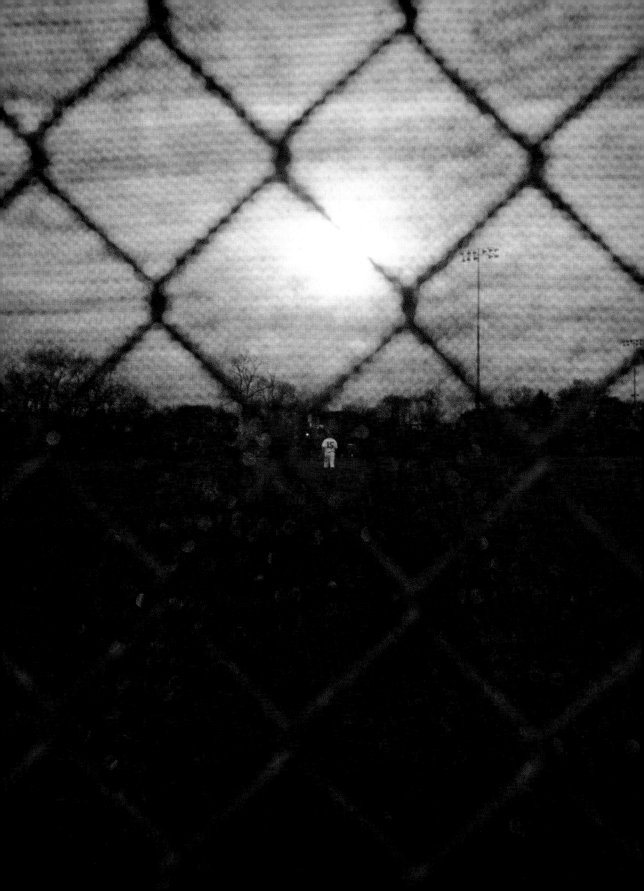

Enfrente:

EL FINAL

Un beisbolista aguarda la bola en el jardín central al ocaso.

WAYNESBORO, PENSILVANIA

AGRADECIMIENTOS

A menudo, el recuerdo duradero de escribir un libro, lo realmente divertido de hacerlo, son las personas que se conocieron en el camino. Siempre que la necesité, Bronwen Latimer me brindó su orientación y apoyo. Siempre conté con el entusiasmo y experiencia de esta editora de primera línea.

Le agradezco a Kevin Mulroy por la oportunidad que me dio de escribir para National Geographic Books y a Dale Petroskey por abrirme las puertas. Es un honor ver mis palabras junto a las espectaculares fotografías de José Luís Villegas y otros excelentes artistas.

Al igual que con varios de mis proyectos anteriores, no habría podido lograrlo de no haber sido por la paciencia del personal del Salón de la Fama y la Biblioteca del Béisbol Nacional de Cooperstown, Nueva York. A lo largo de los años, entre las personas que me han ayudado puedo recordar a Bill Francis, Ted Spencer, Tom Schieber, Bruce Markusen, Jeff Idelson y Eric Enders. Un saludo especial para mis compañeros de ronda Alan Klein, Rob Ruck, S.L. Price, Rick Lawes, Víctor Baldizón, Pete Williams, Adrián Burgos, Tim Gay y Milton Jamail.

Hace más de diez años, Paul White, en aquel entonces editor de *USA Today Baseball Weekly*, me envió a cubrir béisbol a nivel nacional. Años después, me doy cuenta de que gran parte de lo que sé acerca del juego se lo debo a la confianza que él depositó en mí en aquella etapa inicial.

Y, por último, agradezco especialmente a los que me esperan con el plato (de comida) en casa: Jacqui, Sarah y Chris. No creo que la vida ofrezca muchas cosas que superen la experiencia de llevar a la familia a un partido de béisbol, enseñarles a llevar el tanteador y, al hacerlo, tener la posibilidad de disfrutar, una vez más, del gran juego de antaño con ojos renovados. —**TIM WENDEL**

En memoria de mis padres Consuelo y Manuel Villegas, este libro es para ustedes. Estoy viviendo el sueño de ustedes, el sueño de las oportunidades que tienen todos los inmigrantes, tanto para ellos mismos como para sus familias. Siempre les agradeceré este regalo. A mis hermanos y hermanas: Connie, Carmen, Jane, Gloria, Manuel, María y Lorenzo; gracias.

A Mario Encarnación, Miguel Tejada y sus respectivas familias, gracias por permitirnos ingresar en su vida familiar para que podamos contar la historia del verdadero viaje en el que se embarca un beisbolista latino. A los Oakland Athletics y a los muchos beisbolistas latinos que compartieron sus historias, gracias.

Vaya un agradecimiento especial a The National Geographic Society, al Salón de la Fama del Béisbol Nacional, y al taller Santa Fe Workshop por su apoyo. A mis amigos Sam Abell y Leah Bendavid-Val, gracias por creer en mí y en mi trabajo. A mis amigos Rick Rodríguez y Mark Morris de *The Sacramento Bee*, gracias. A mis compañeros fotógrafos Jim Gensheimer, Emmett Jordan y John Trotter, gracias por su amistad y sugerencias a lo largo del proyecto. A Marcos Bretón: tu amistad y aporte a la investigación del Proyecto de Béisbol Latino durante los últimos 15 años han sido invalorables. Te quiero, hermano.

A mi esposa, Ruth, mi aficionada número uno y alma gemela durante veinte años, te amo. A mis hijos Jimmy, Jacqueline y Jeraline, vivan sus sueños.

¡Viva el béisbol!

—**JOSÉ LUÍS VILLEGAS**

CRÉDITOS FOTOGRÁFICOS

Portada, Brad Mangin/MLB Photos.
Ensayo fotográfico 112-137. Todas las fotografías son de José Luís Villegas.
2-3, David Alan Harvey/Magnum Photos; 4, John Williamson/MLB Photos; 6-7, Louis Requena/MLB Photos;8-9, Walter Iooss Jr./Sports Illustrated; 10-11, Simon Bruty/Sports Illustrated; 12-13, Walter Iooss Jr./Sports Illustrated; 14-15, José Luís Villegas; 16-17, John Grieshop/MLB Photos; 18-19, David Burnett/Contact Press Images; 20, The National Baseball Hall of Fame/MLB Photos; 22-23, David Alan Harvey/Magnum Photos; 25, Library of Congress; 26-27, Mark Rucker/Transcendental Graphics/Getty Images; 29, Mark Rucker/Transcendental Graphics/Getty Images; 30, Mark Rucker/Transcendental Graphics/Getty Images; 31, AP/Wide World Photos; 32-33, National Baseball Hall of Fame Library/MLB Photos; 34, Mark Rucker/Transcendental Graphics/Getty Images; 36-37, Mark Rucker/Transcendental Graphics/Getty Images; 38, AP/Wide World Photos; 39, AP/Wide World Photos; 40-41, AP/Wide World Photos; 41 (RT), AP/Wide World Photos; 42-43, Mark Kauffman/Time Life Pictures/Getty Images; 45, AP/Wide World Photos; 46, Bettmann/CORBIS; 47, Walter Iooss Jr./Sports Illustrated; 48, Gilberto Ante/Roger Viollet/Getty Images; 50-51, Sven Creutzmann/Mambo Photography/Getty Images; 52, Louis Requena/MLB Photos; 53, Roberto Schmidt/AFP/Getty Images; 55, Víctor Baldizon/MLB Photos; 56-57, José Luís Villegas; 59, AP/Wide World Photos; 60, Neil Leifer/Sports Illustrated; 63, Walter Iooss Jr./Sports Illustrated; 64-65, Louis Requena/MLB Photos; 66, Morris Berman/MLB Photos; 67, MLB Photos; 68, MLB Photos; 70-71, Rich Pilling/MLB Photos; 72, Rich Pilling/MLB Photos; 73, Louis Requena/MLB Photos; 74-75, Louis Requena/MLB Photos; 75, Tony Tomsic/MLB Photos; 77, Tony Tomsic/MLB Photos; 78-79, Brad Mangin/MLB Photos; 81, Rich Pilling/MLB Photos; 82, AP/Wide World Photos; 83, Andrew D. Bernstein/Getty Images; 85, Christopher Anderson/Magnum Photos; 86-87, Victor Baldizón/MLB Photos; 89, José Luís Villegas; 90, José Luís Villegas; 91, Ron Vesely/MLB Photos; 92, Victor Baldizón/MLB Photos; 94-95, Victor Baldizón/MLB Photos; 96, Michael Zagaris/MLB Photos; 97, Rick Pilling/MLB Photos; 98, Robert Beck/MLB Photos; 98-99, John Grieshop/MLB Photos; 100, Brad Mangin/MLB Photos; 101, Rich Pilling/MLB Photos; 102-103, Don Smith/MLB Photos; 104, Michael Zagaris/MLB Photos; 105, Jon Soohoo/MLB Photos; 106, Stephen Dunn/Getty Images; 107, Rich Pilling/MLB Photos; 108, MLB Photos; 109, Rich Pilling/MLB Photos; 110-111, José Luís Villegas; 138, Brad Mangin/MLB Photos; 140-145, José Luís Villegas; 146, AP/Wide World Photos; 147-152, José Luís Villegas; 153, Paul Spinelli/MLB Photos; 154, Cortesía de Ralph Paniagua/www.latinobaseball.com; 155 (UP), Cortesía de Ralph Paniagua/ww.latinobaseball.com; 155 (LO), MLB Photos; 156, Mark Rucker/Transcendental Graphics/Getty Images; 157 (UP), Louis Requena/MLB Photos; 157 (LO), José Luis Villegas; 158, Raymond Gehman.

LEJOS DE CASA
JUGADORES DE BÉISBOL LATINOS EN LOS ESTADOS UNIDOS

Tim Wendel y José Luís Villegas

Editado por The National Geographic Society

John M. Fahey, Jr., *Presidente y Director Ejecutivo*

Gilbert M. Grosvenor, *Presidente del Directorio*

Nina D. Hoffman, *Vicepresidente Ejecutiva;*
Presidente, Book Publishing Group

Preparado por la División de Libros

Kevin Mulroy, *Vicepresidente y Editor Sénior*

Leah Bendavid-Val, *Directora de Fotografía*
Publicación e Ilustraciones

Marianne R. Koszorus, *Directora de Diseño*

Barbara Brownell Grogan, *Editora Ejecutiva*

Elizabeth Newhouse, *Directora de Publicación de Viajes*

Carl Mehler, *Director de Mapas*

Personal para este Libro

Bronwen Latimer, *Editor y Editor de Ilustraciones*

Cinda Rose, *Directora de Arte*

Cameron Zotter, *Asistente de Diseño*

Al Morrow, *Asistente de Diseño*

Rich Pilling, *Asesor de Ilustraciones, MLB Photos*

Paul Cunningham, *Asesor de Ilustraciones, MLB Photos*

Eric Enders, *Investigador*

Sarajane Herman, *Correctora de Copias*

Mike Horenstein, *Gerente de Proyecto de Producción*

Robert Waymouth, *Especialista en Ilustraciones*

Jennifer A. Thornton, *Editora Administrativa*

Gary Colbert, *Director de Producción*

Gerencia de Fabricación y Calidad

Christopher A. Liedel, *Director Financiero en Jefe*

Phillip L. Schlosser, *Vicepresidente*

John T. Dunn, *Director Técnico*

Chris Brown, *Director*

Maryclare Tracy, *Gerente*

Nicole Elliott, *Gerente*

Fundada en 1888, la National Geographic Society es una de las organizaciones científicas y educativas sin fines de lucro más importantes del mundo. Llega a más de 285 millones de personas en todo el mundo cada mes a través de su publicación oficial, NATIONAL GEOGRAPHIC, y sus cuatro otras revistas; el canal National Geographic Channel; documentales televisivas; programas de radio; películas; libros; videos y DVD; mapas y medios interactivos. National Geographic ha financiado más de 8,000 proyectos de investigación científica y respalda un programa de educación que lucha contra el analfabetismo geográfico.

Si necesita mayor información, llame al
1-800-NGS LINE (647-5463)
o escriba a la siguiente dirección:

National Geographic Society
1145 17th Street N.W.
Washington, D.C. 20036-4688 U.S.A.

Visite nuestro sitio de internet:
www.nationalgeographic.com/books

Si necesita información acerca de nuestros descuentos especiales para compras mayoristas, comuníquese con National Geographic Books Special Sales: ngspecsales@ngs.org

Si tiene consultas acerca de derechos o permisos, comuníquese con National Geographic Books Subsidiary Rights: ngbookrights@ngs.org
Translation by Transperfect, Washington D.C.

Se dispone de los Datos de Catálogo en Publicación de la Biblioteca del Congreso a pedido.

ISBN: 978-1-4262-0313-8

Impreso en China